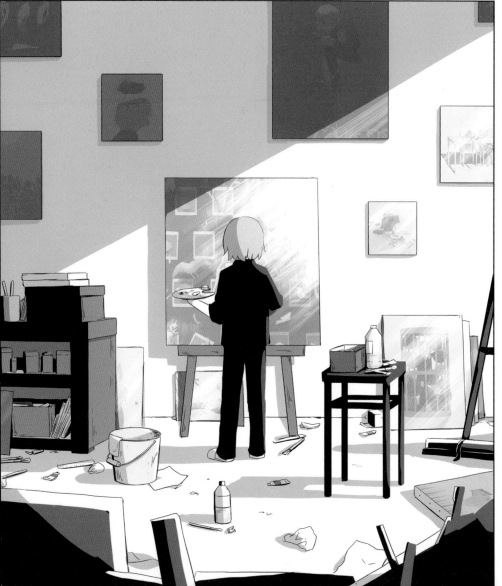

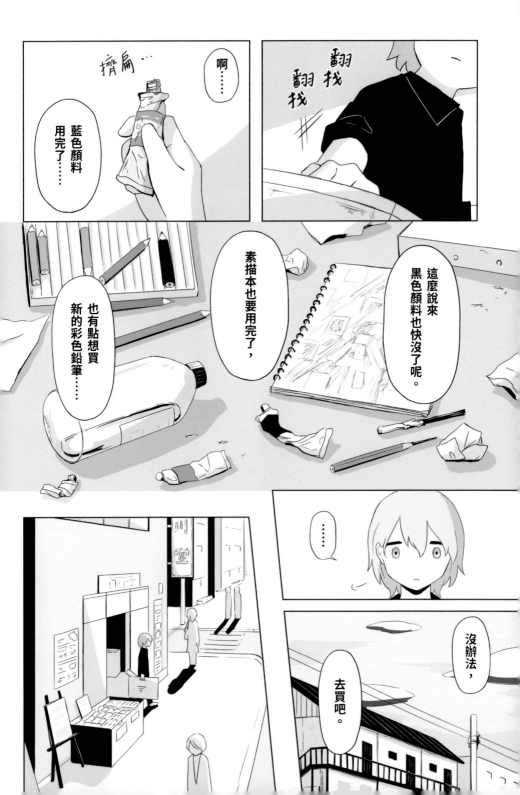

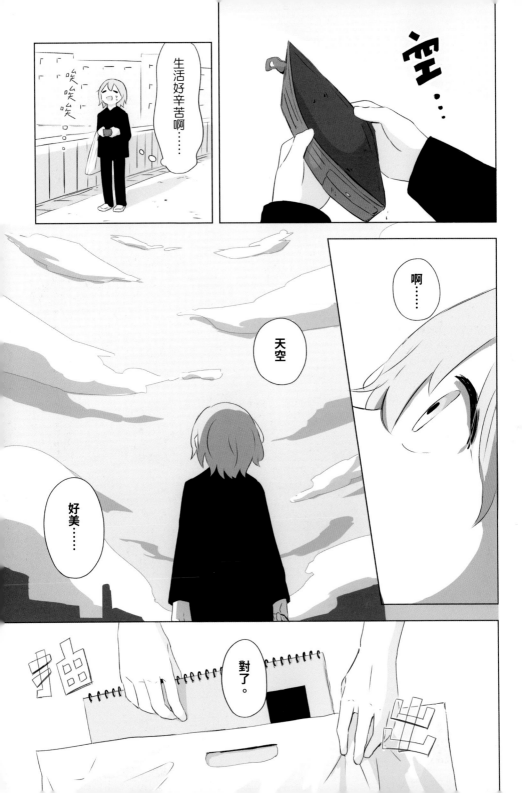

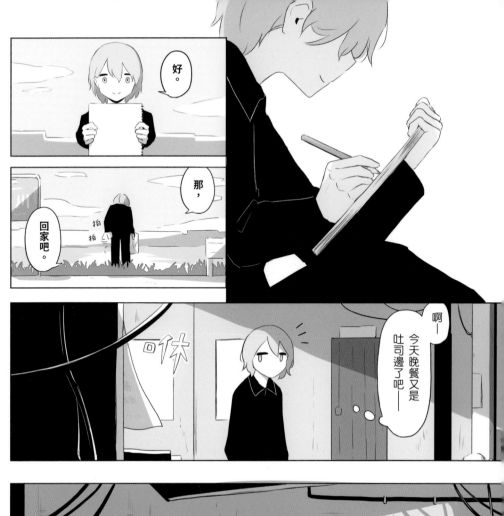

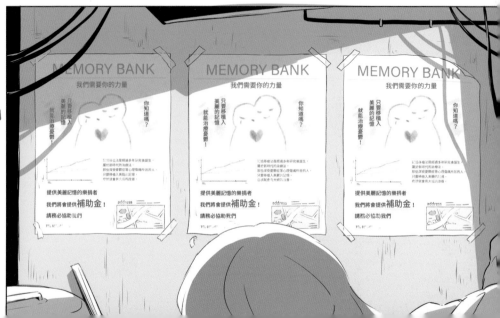

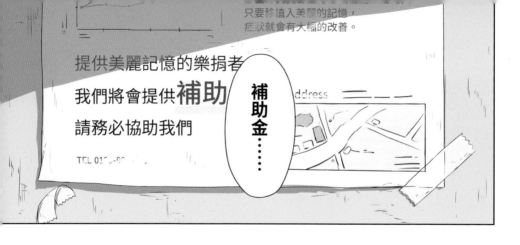

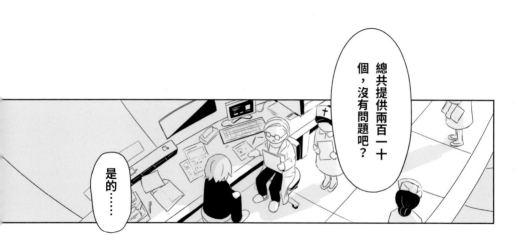

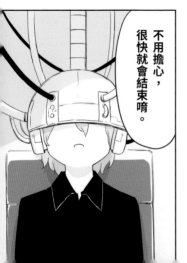

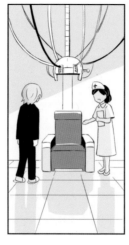

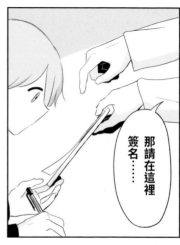

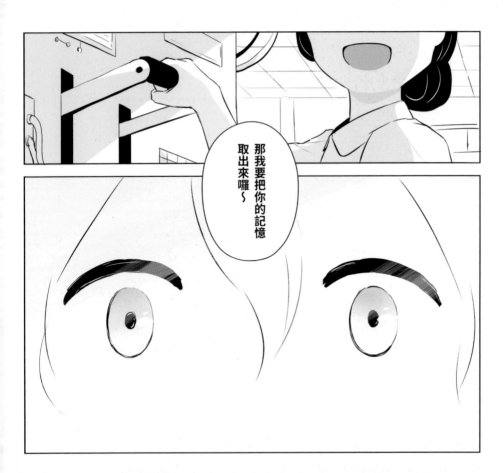

アボガド 6

avogado6

剝製

日文版書籍設計 —— 名和田耕平設計事務所

幼　年　的

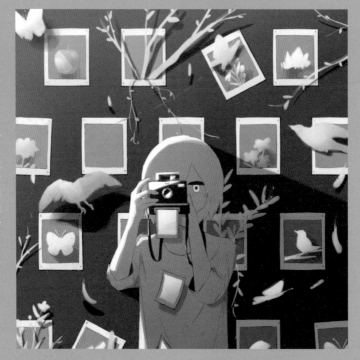

─記憶的剝製─

記　　憶

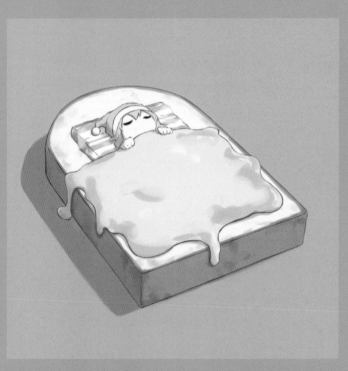

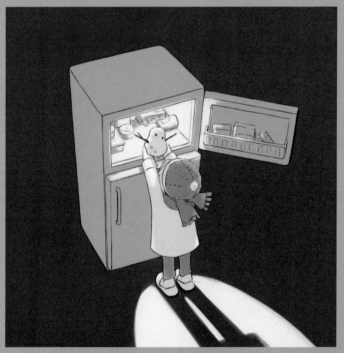

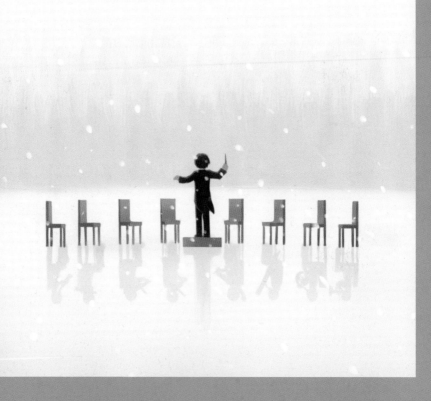

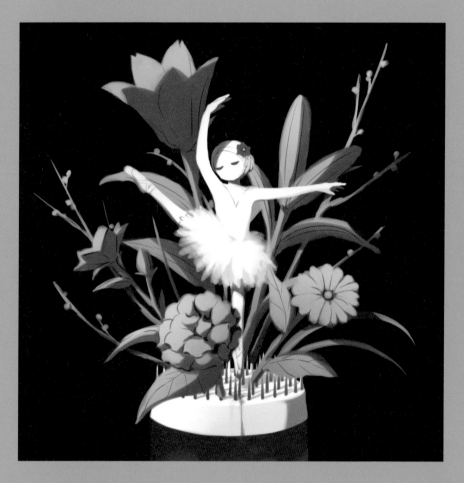

櫻

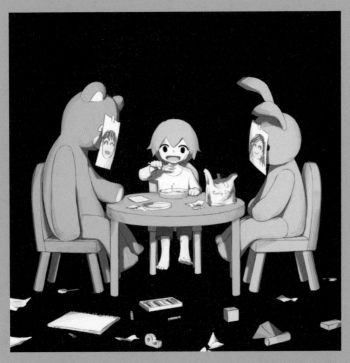

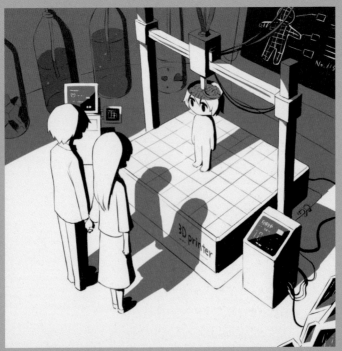

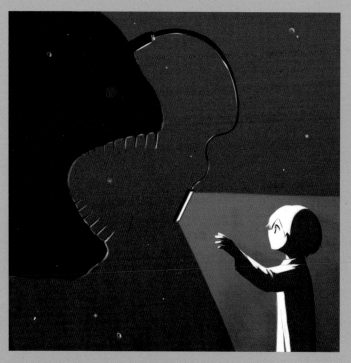

誘惑

教育

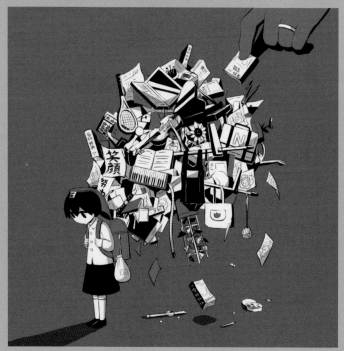

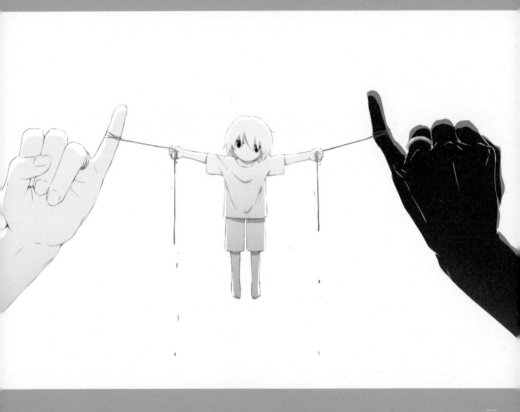

親子

—不要放開那隻手—

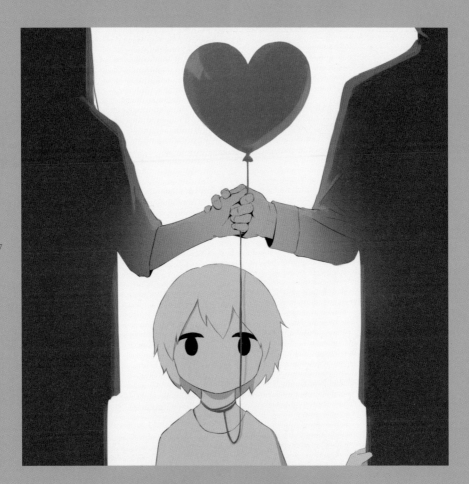

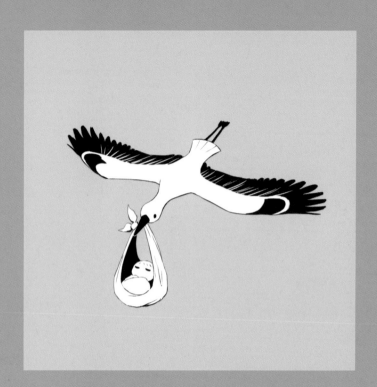

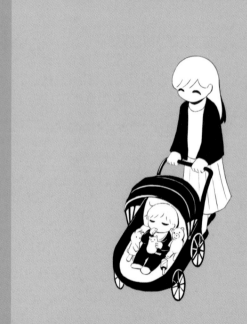

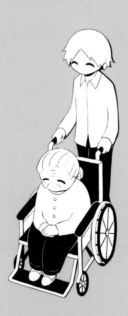

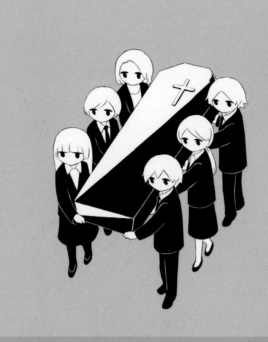

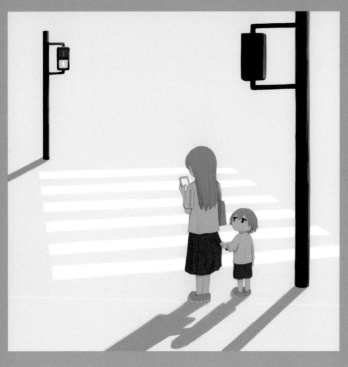

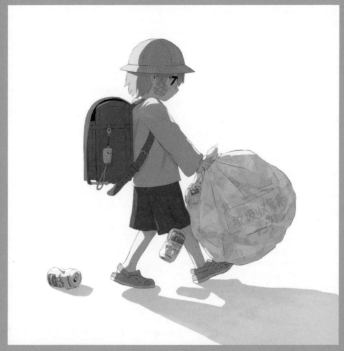

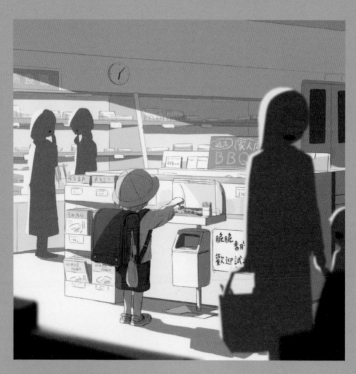

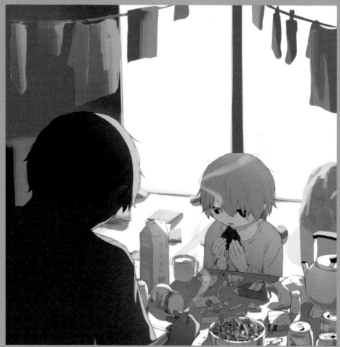

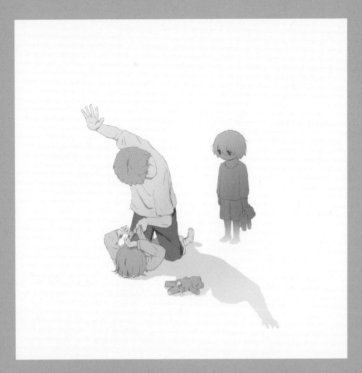

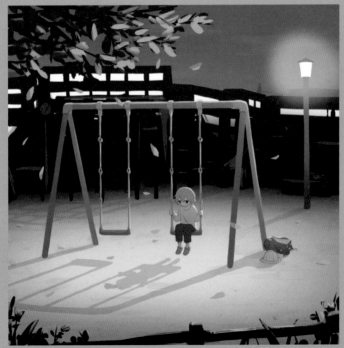

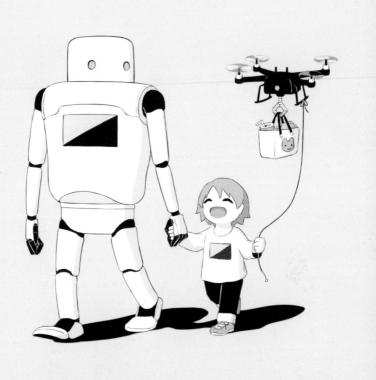

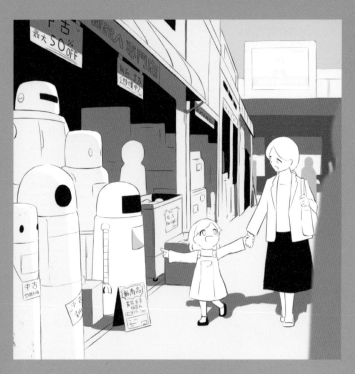

家人

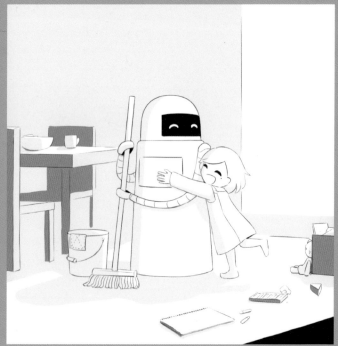

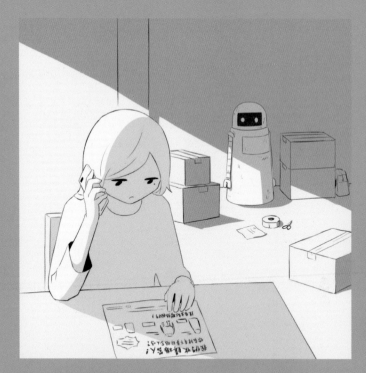

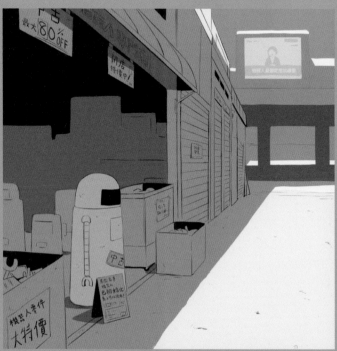

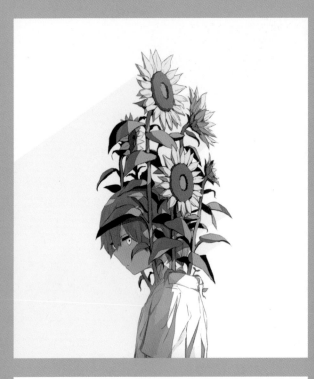

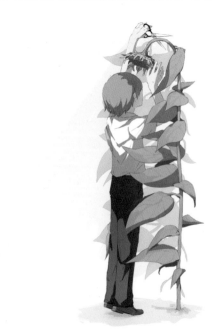

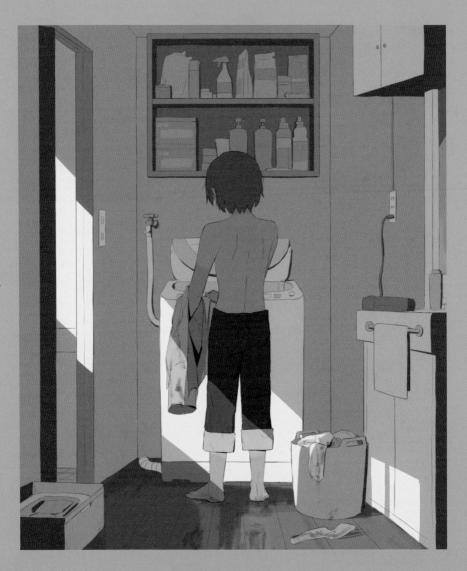

盡情玩樂的日子

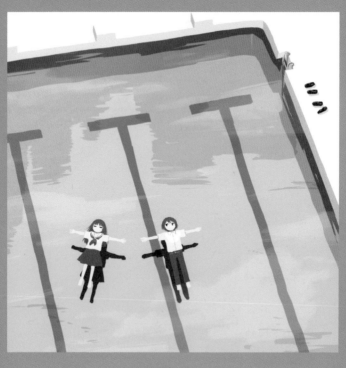

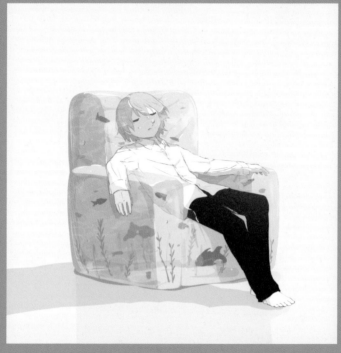

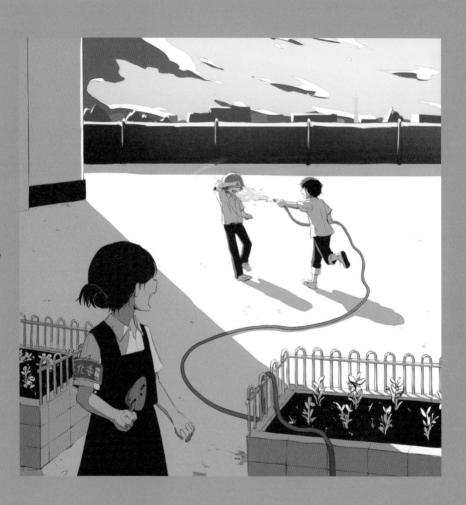

初夏

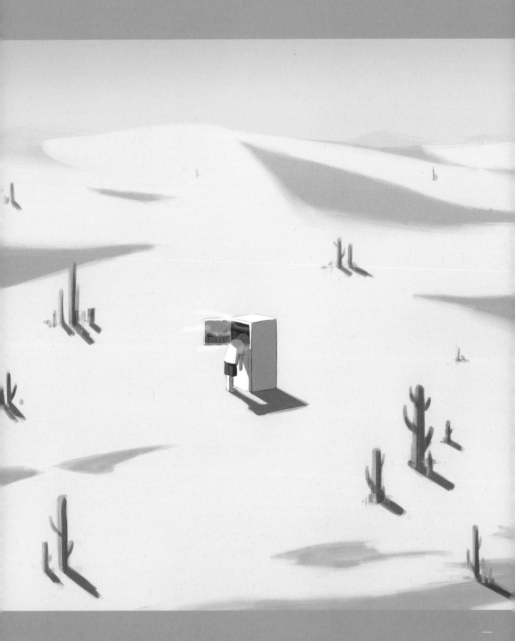

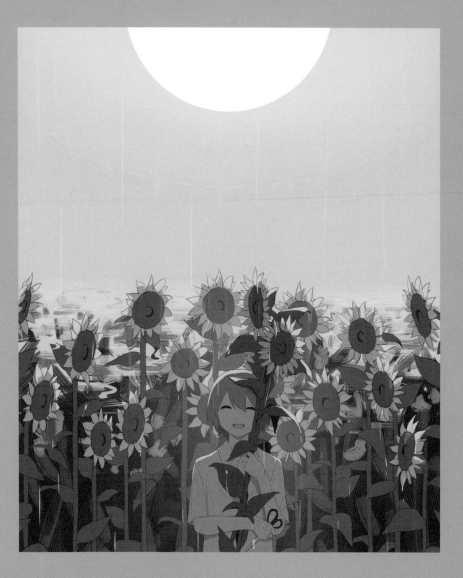

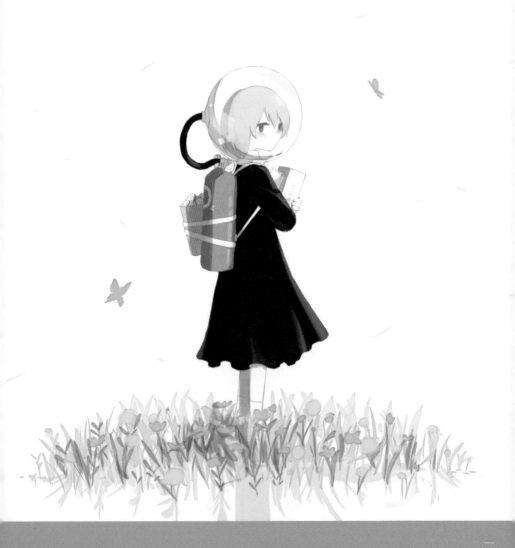

―花粉症―

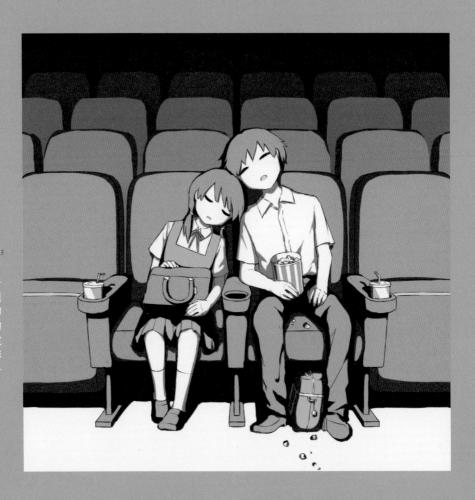

無聊的電影

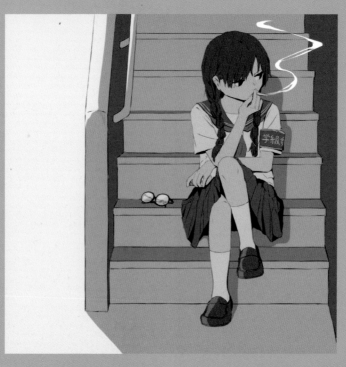

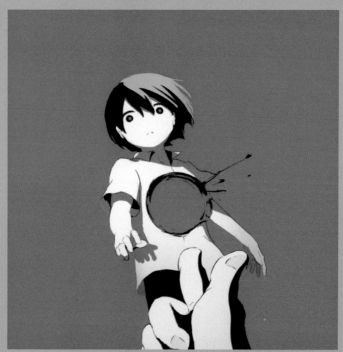

一
月
球
凹
洞
一

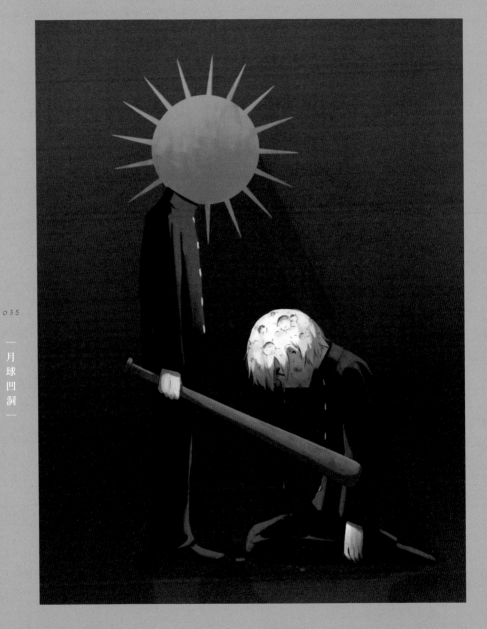

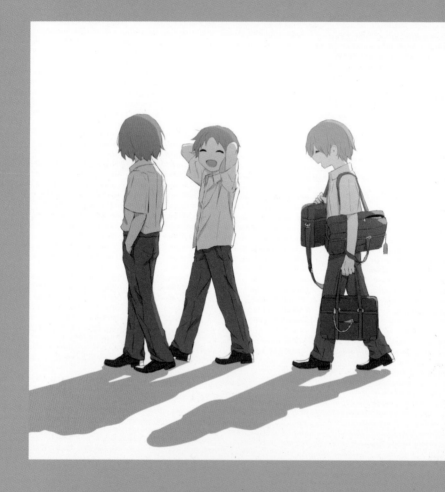

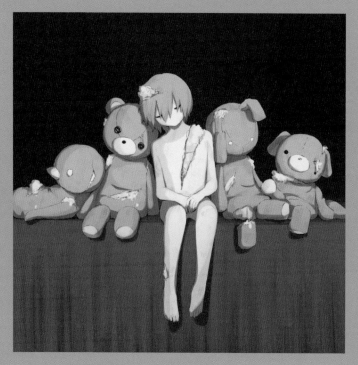

一破破爛爛一

一休息日一

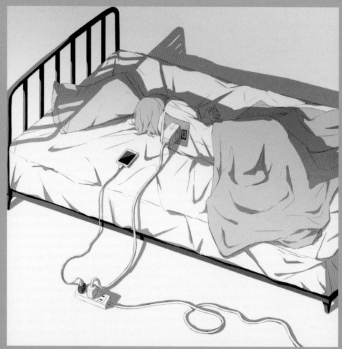

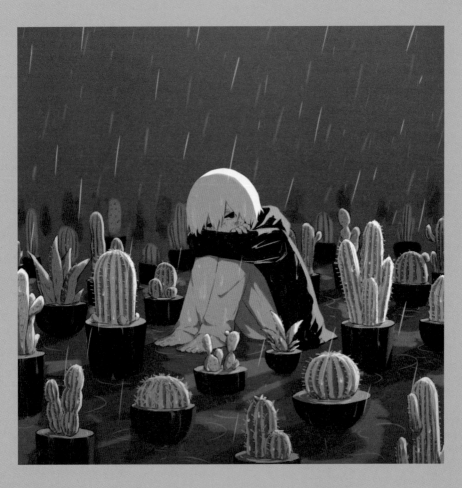

漸漸腐朽

一強迫症一

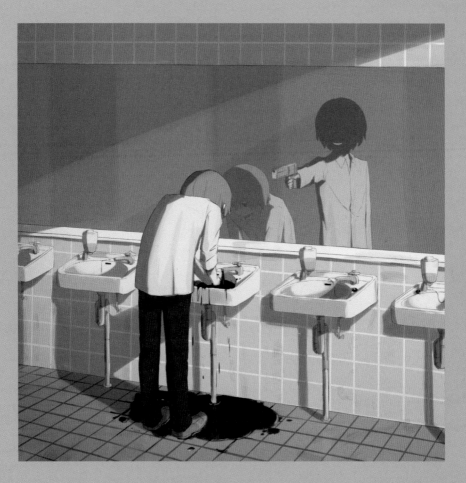

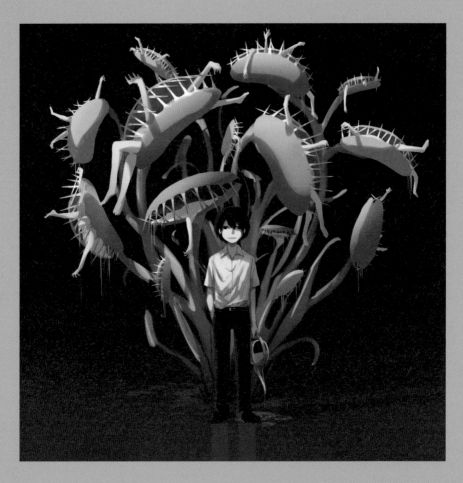

反骨心

—黄昏—

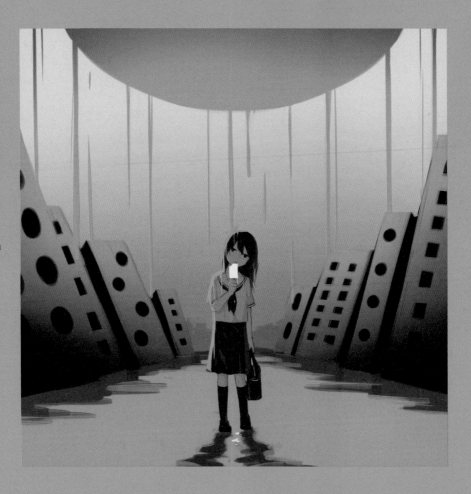

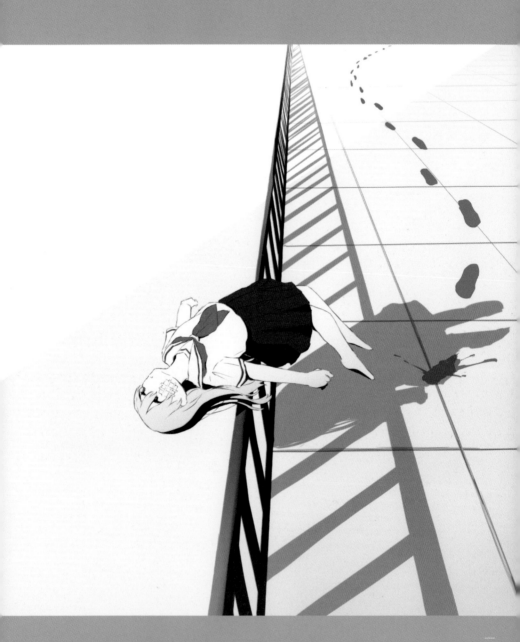

線

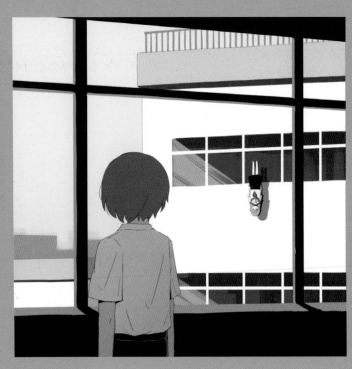

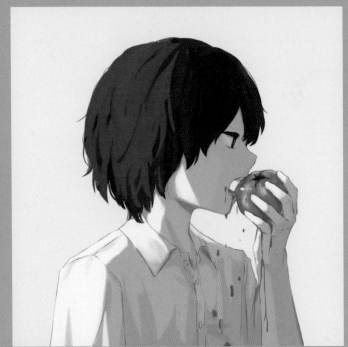

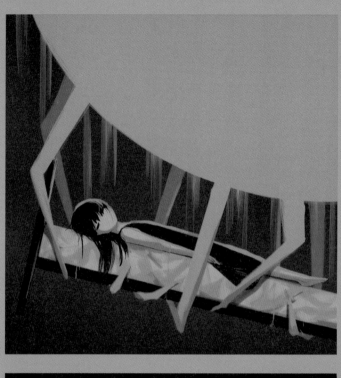

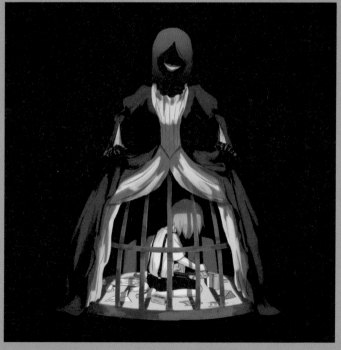

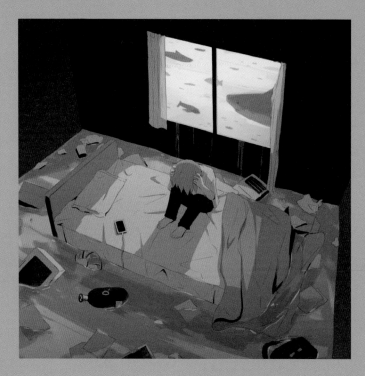

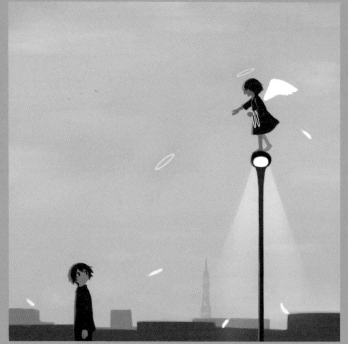

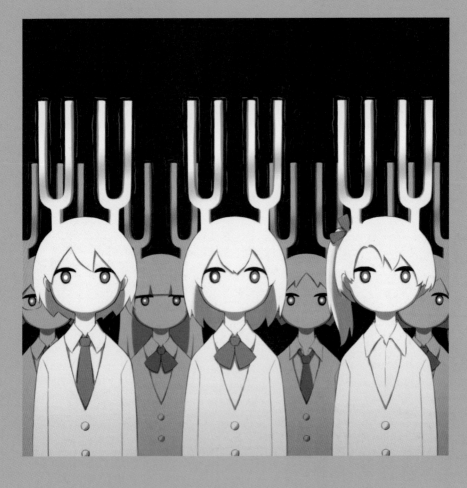

一年輕人脫離苦世一

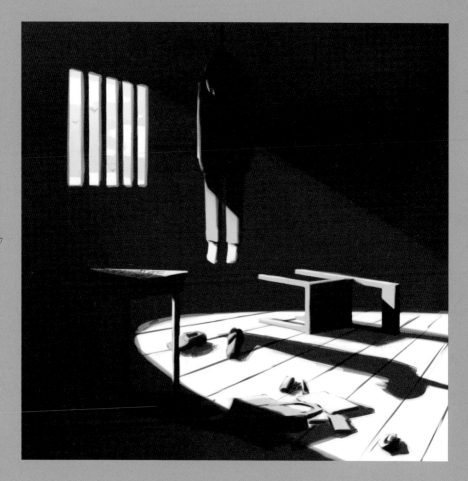

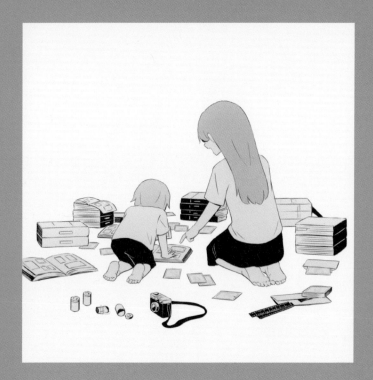

—相簿—

社　　會　　的

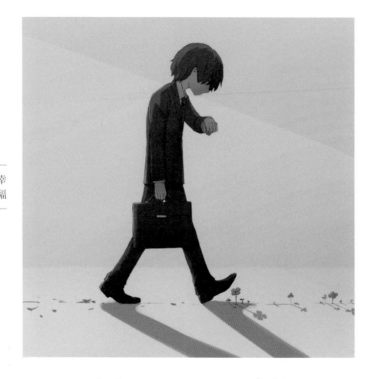

一幸福一

記　　憶

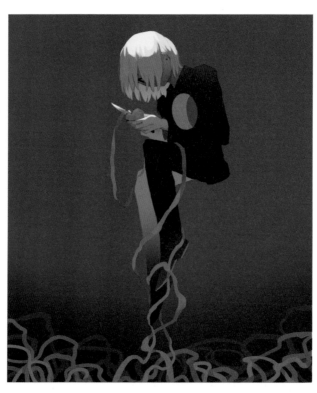

—眞心—

050

—美味—

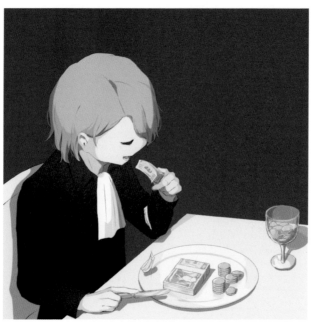

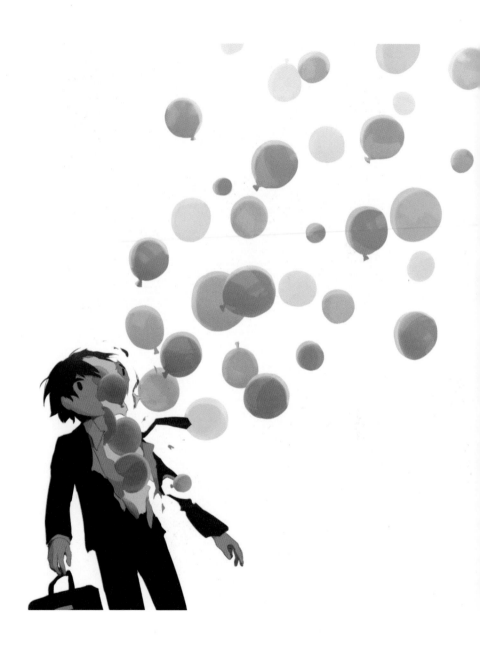

—爆破—

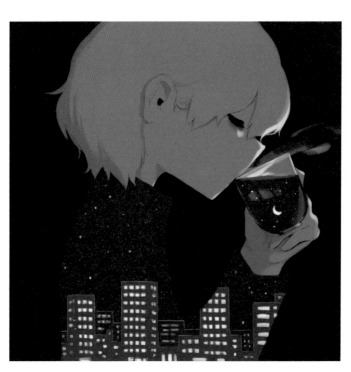

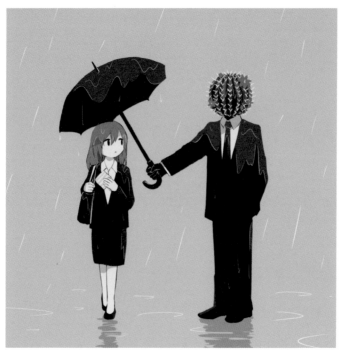

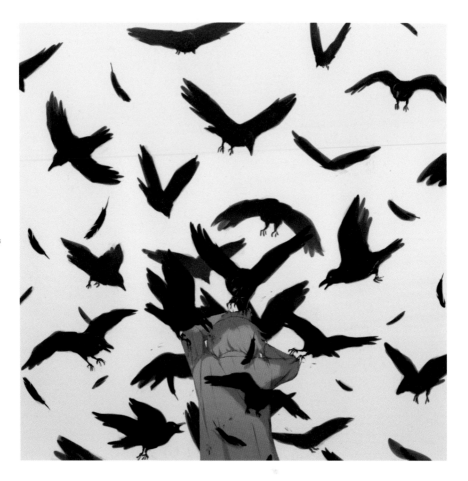

—社會性—

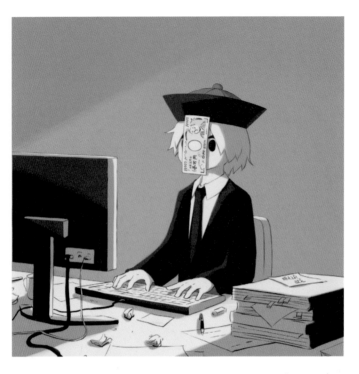

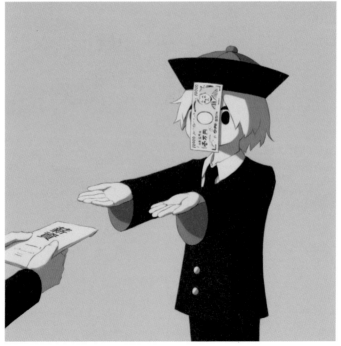

一社會人士一

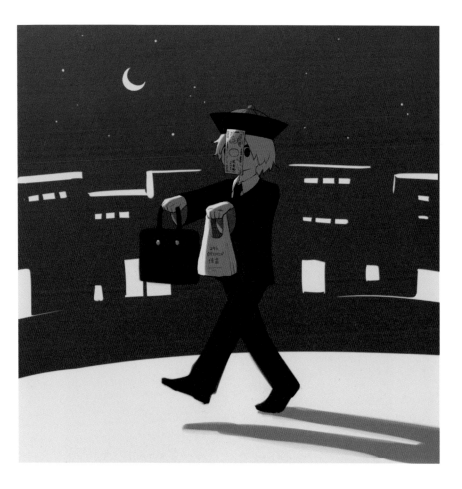

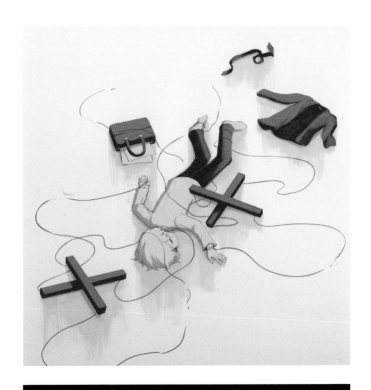

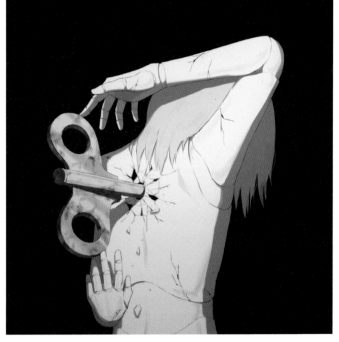

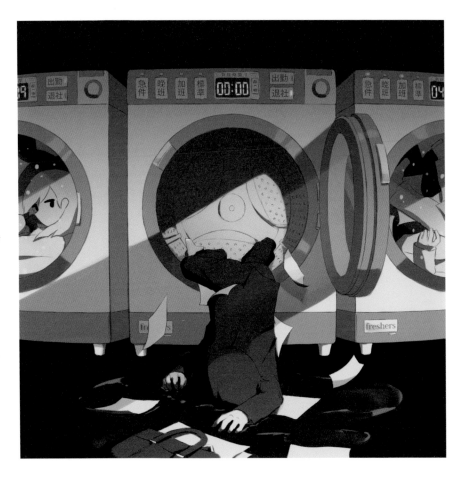

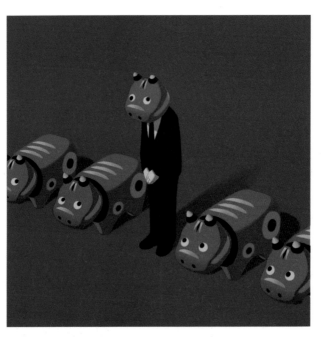

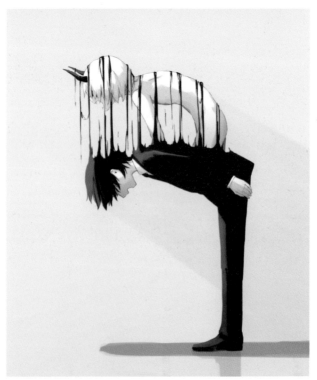

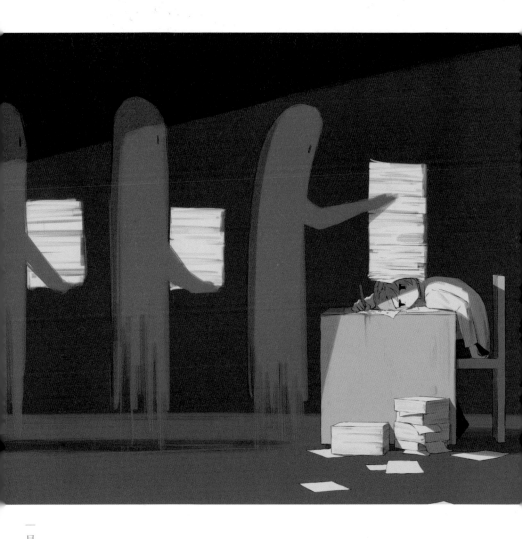

—目標業績—

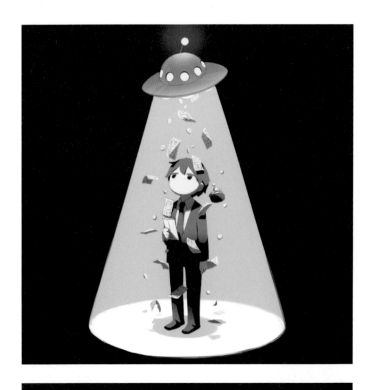

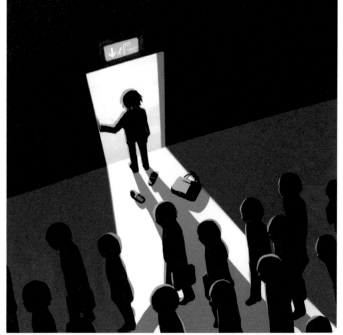

—主張—

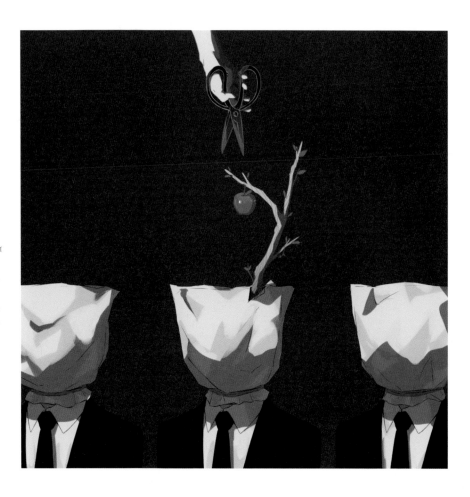

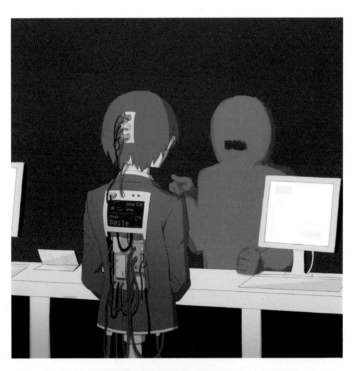

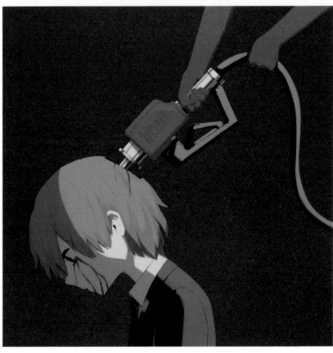

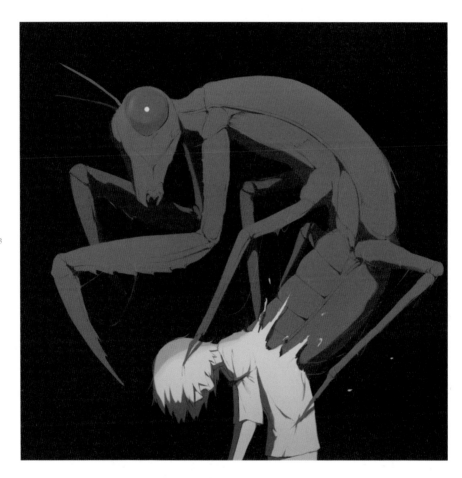

―憤怒―

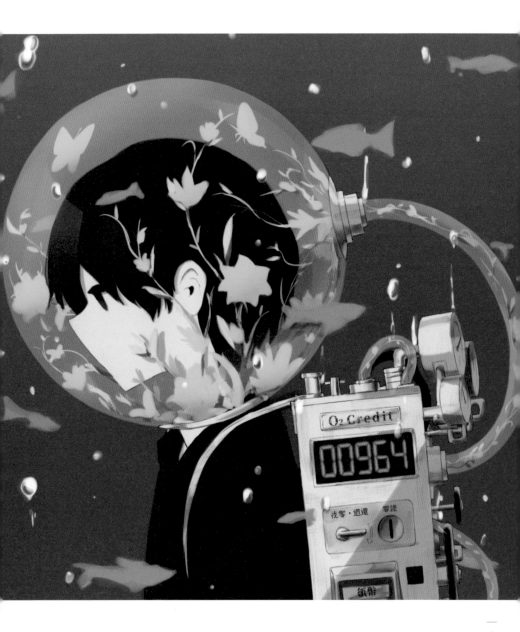

O₂ Credit

00964

找零・退還　掃描

紙幣

—生存稅—

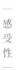

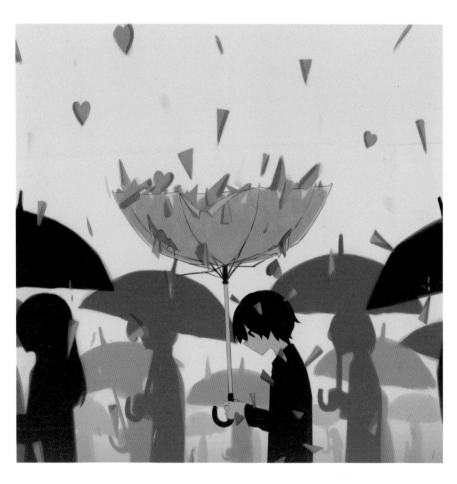

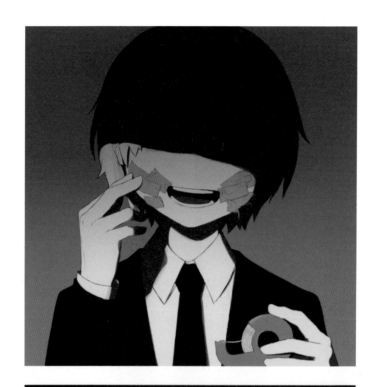

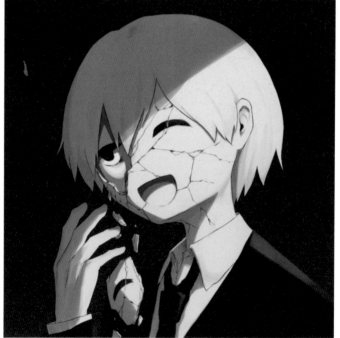

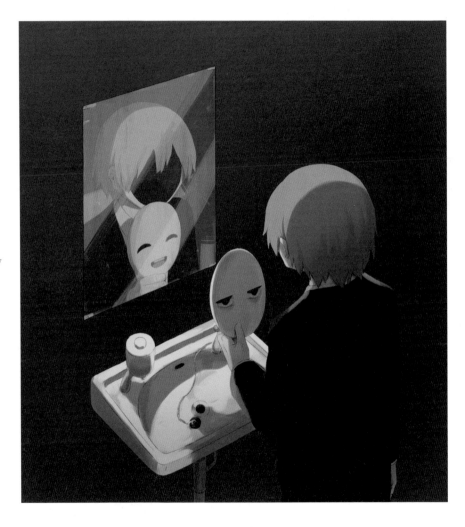

一笑容一

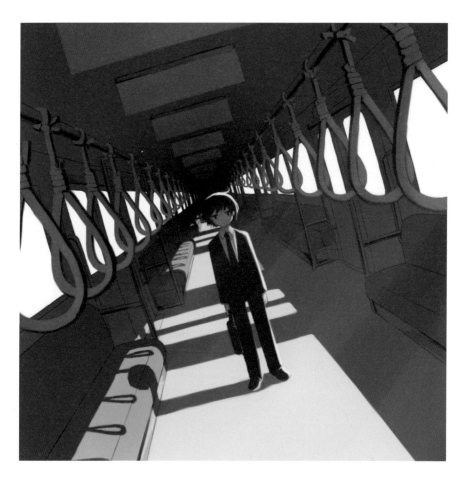

068

─ 生命線 ─

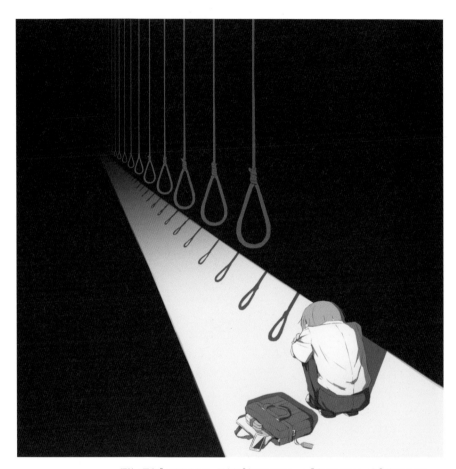

—不想去／不想活／不想死—

譯註：原文「いきたくない」可寫作「行きたくない」、「生きたくない」或「逝きたくない」。

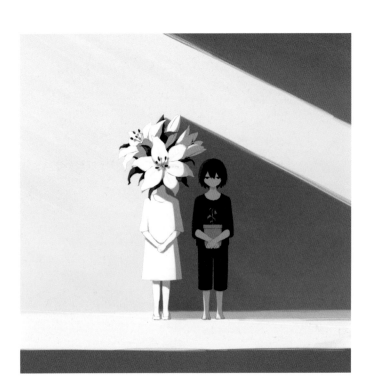

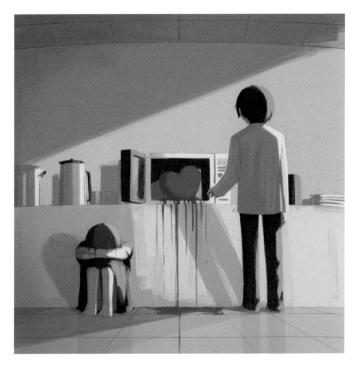

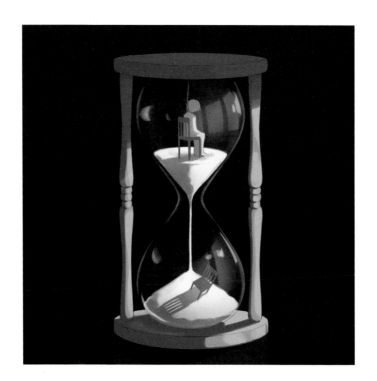

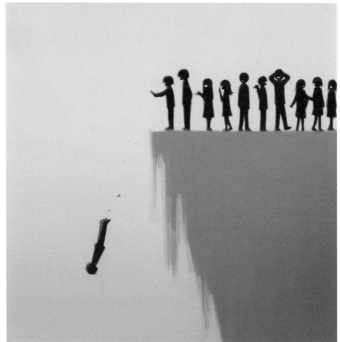

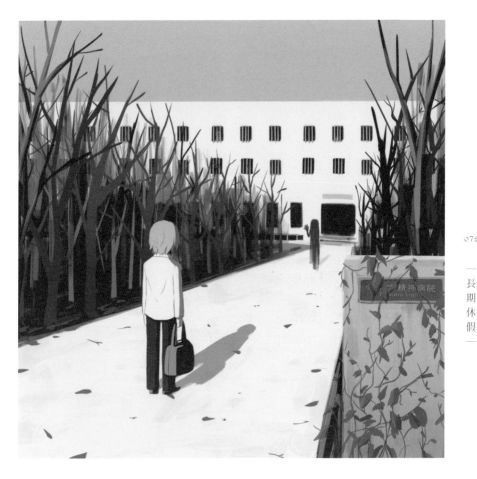

—
長
期
休
假
—

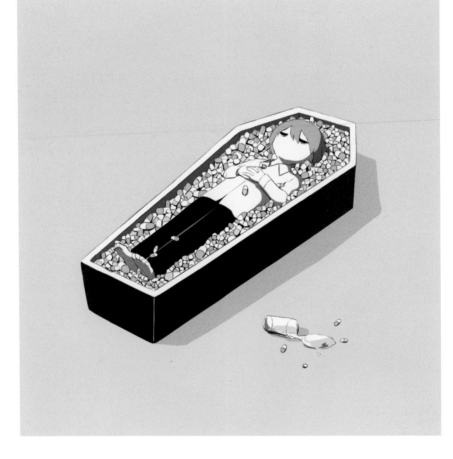

―安眠―

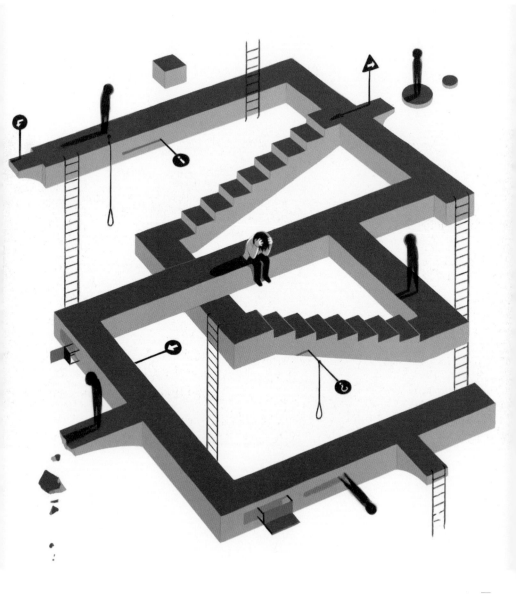

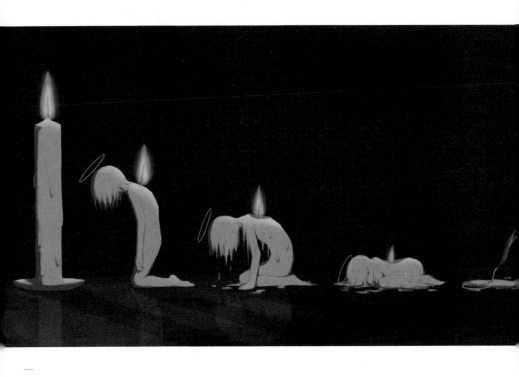

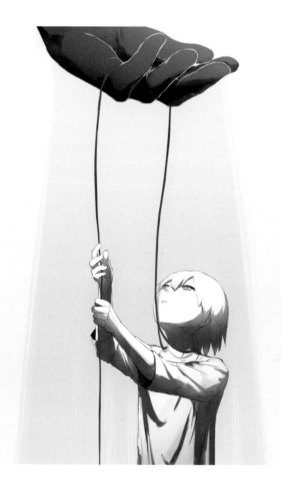

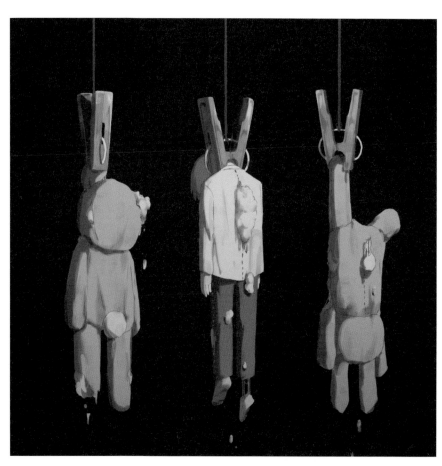

—磨損不堪／氣力耗盡—

譯註：原文「くたびれる」有「磨損不堪」和「氣力耗盡」兩種意思。

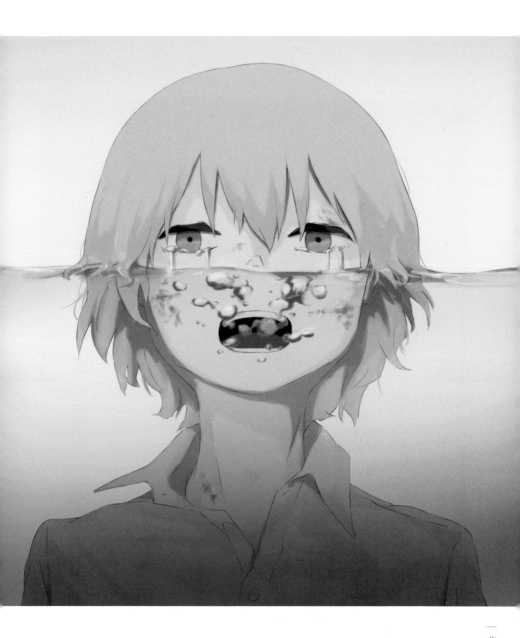

—悲鳴—

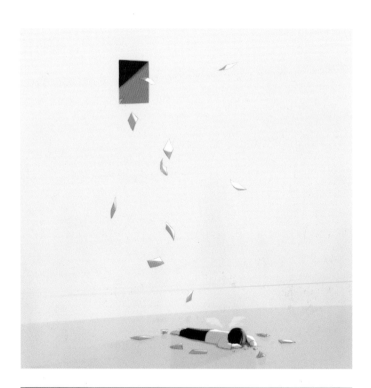

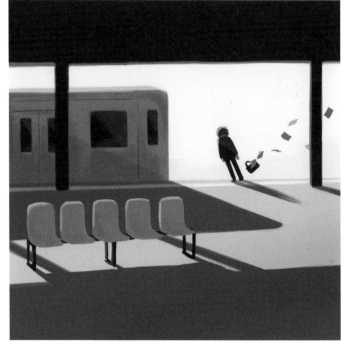

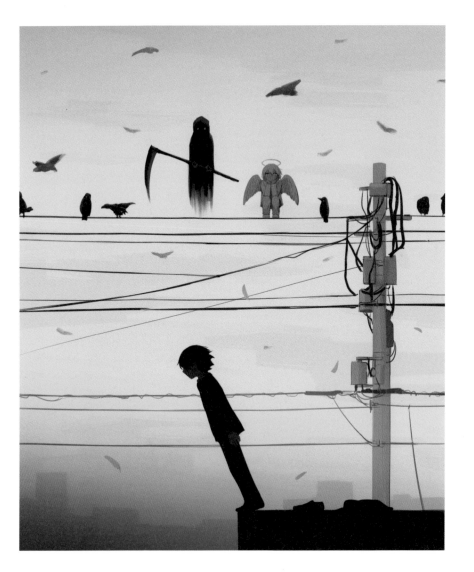

—推銷—

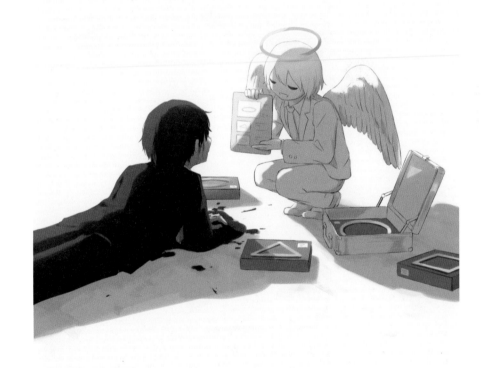

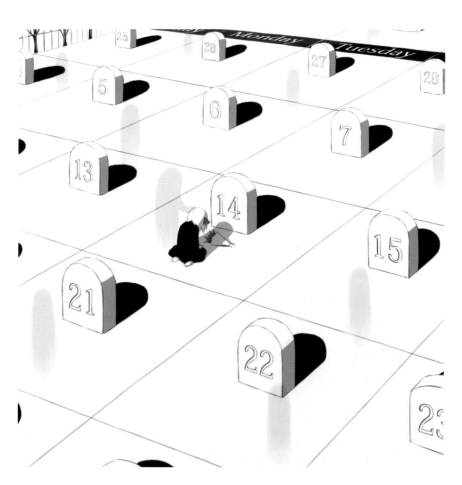

—每天都有人死去—

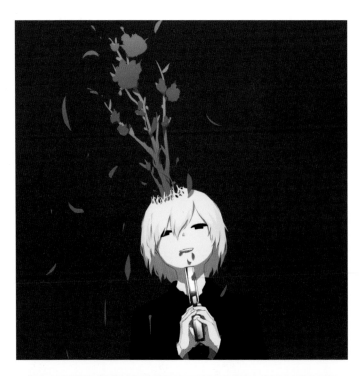

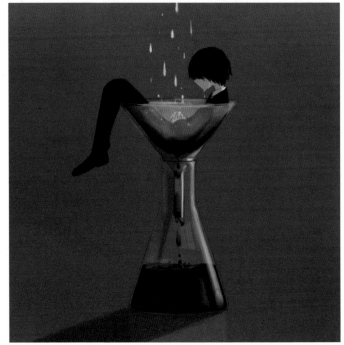

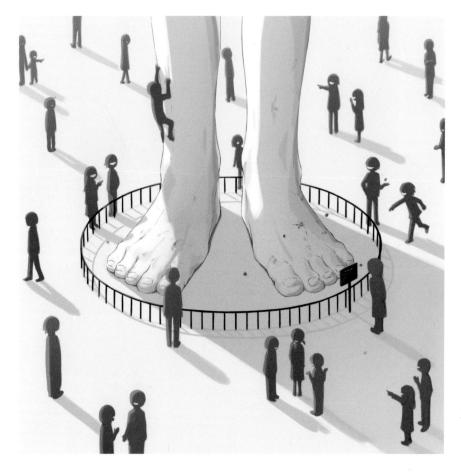

—孤高—

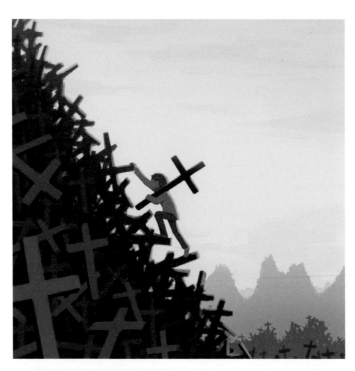

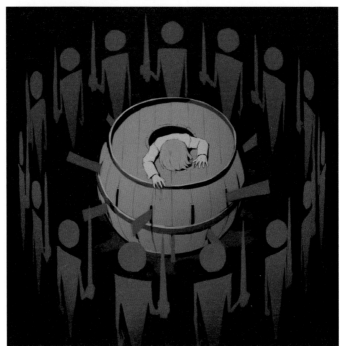

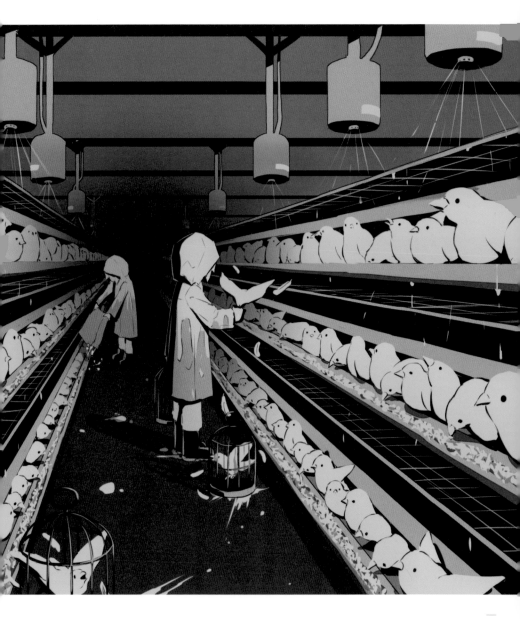

—倦怠感—

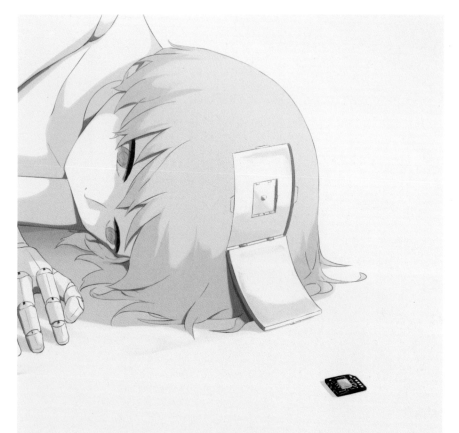

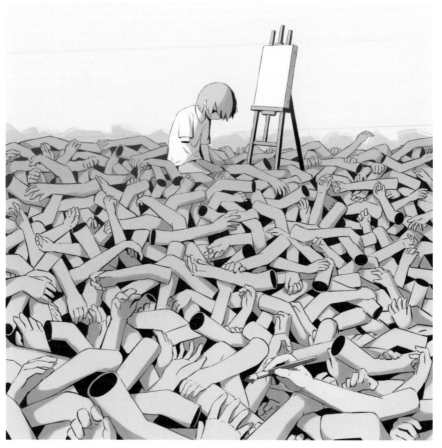

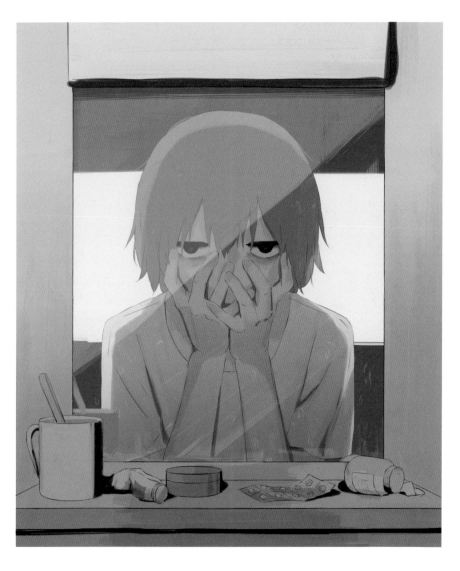

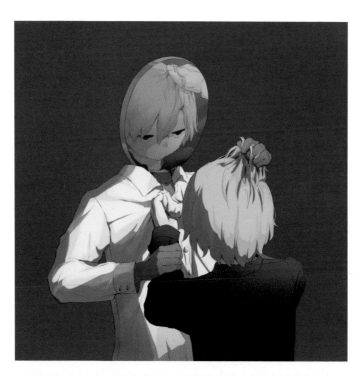

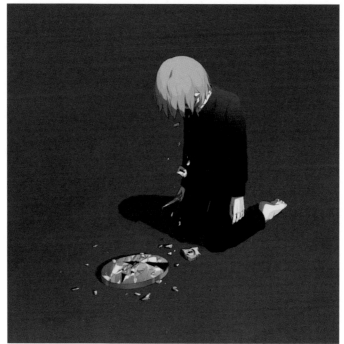

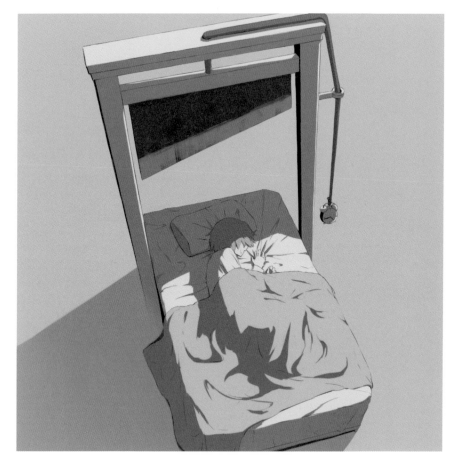

—惡夢纏身—

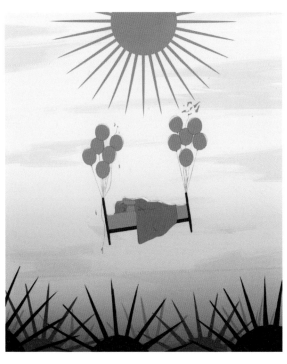

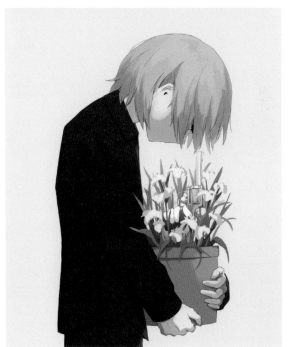

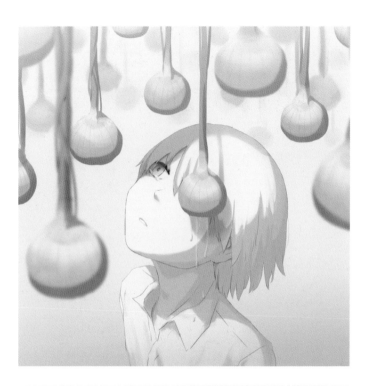

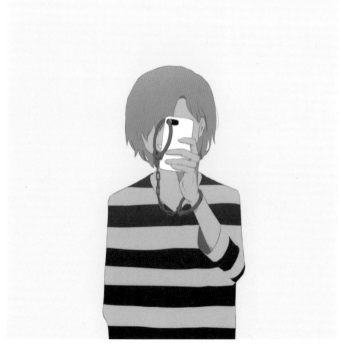

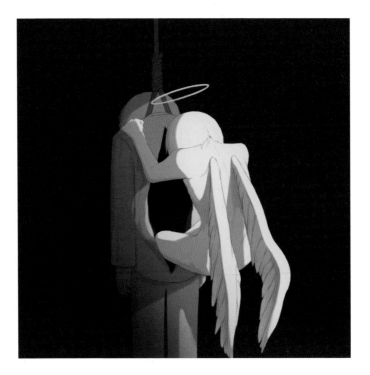

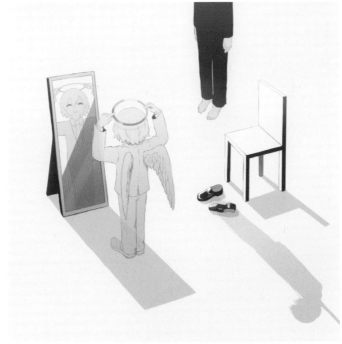

譯註：原文「てんしょく」可寫作「転職」或「天職」。

―完結―

幻想的

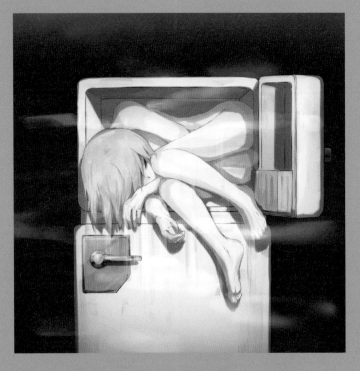

─凍結─

記憶

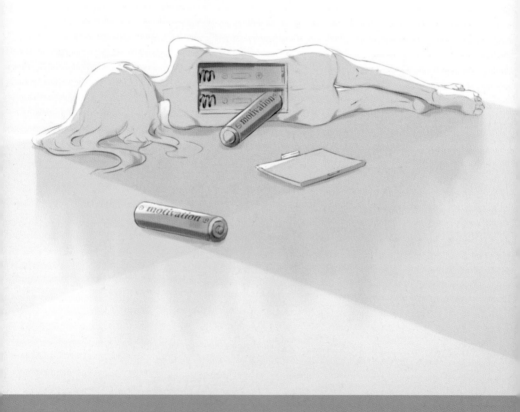

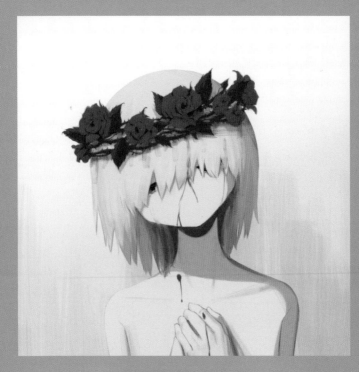

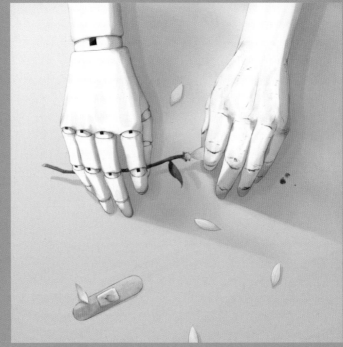

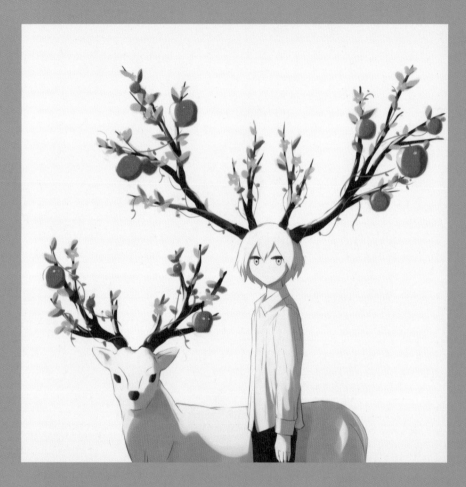

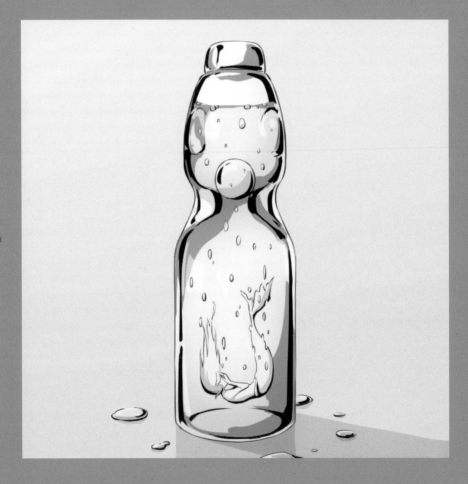

一快樂汽水一

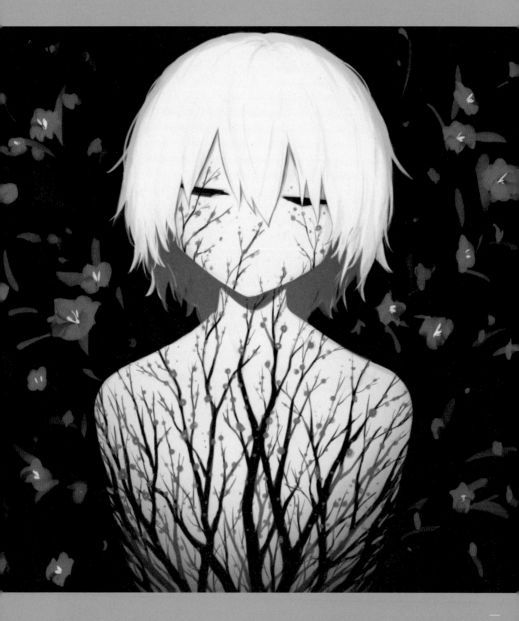

蕁麻疹

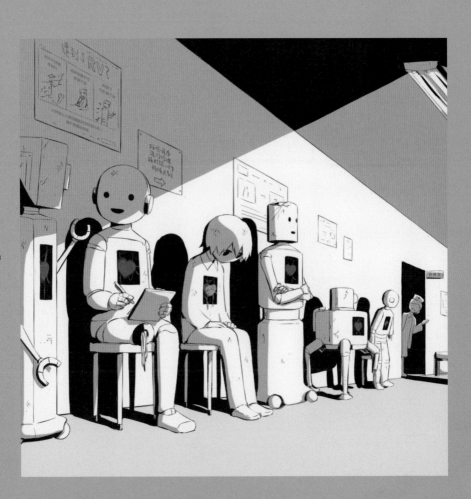

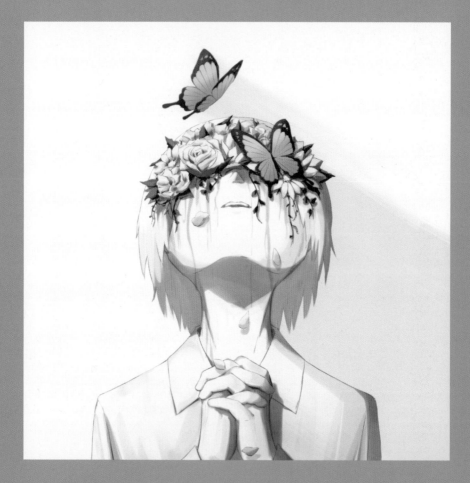

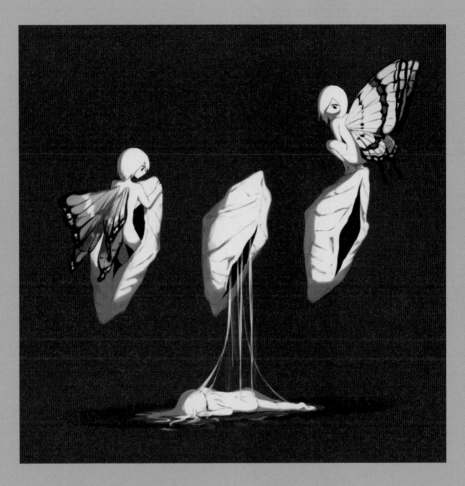

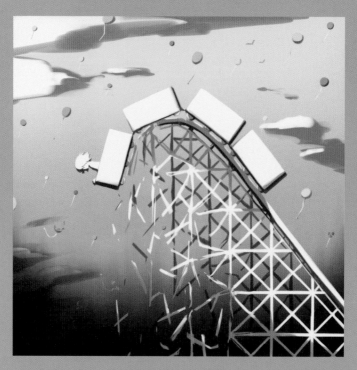

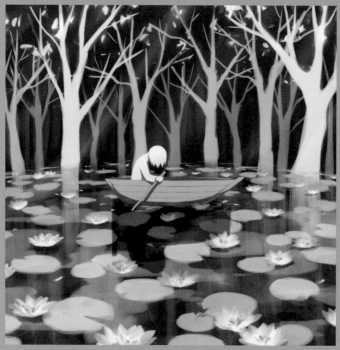

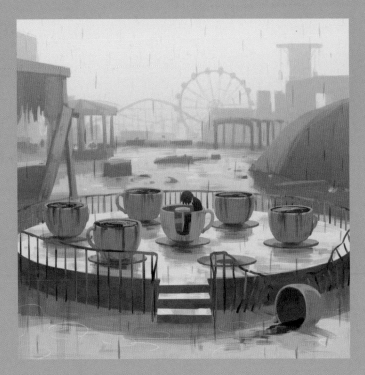

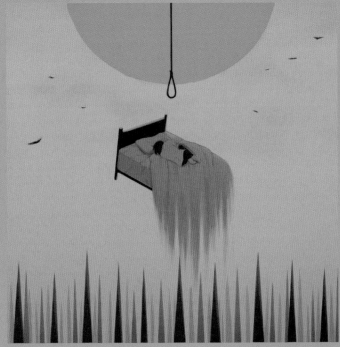

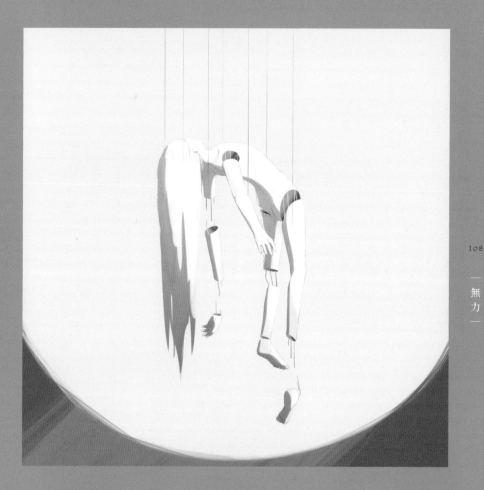

一無力一

—自戀—

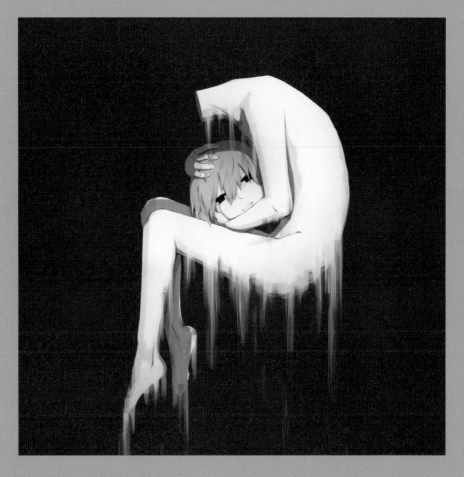

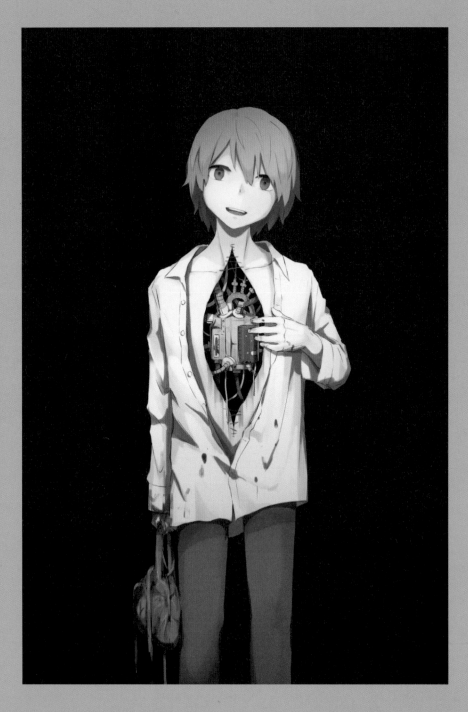

鐵

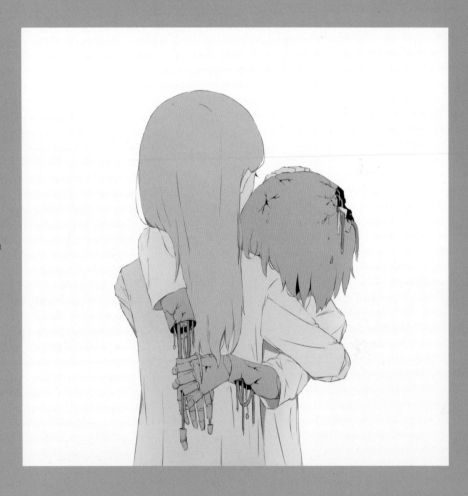

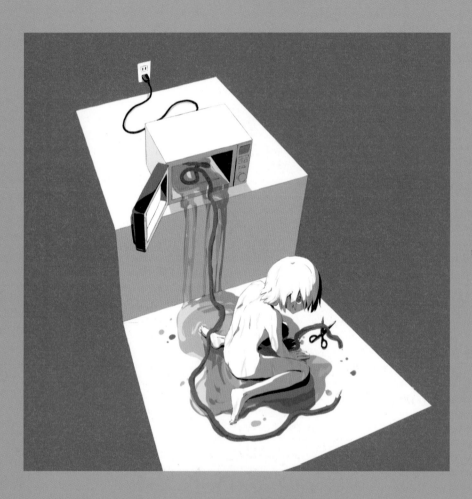

—解凍—

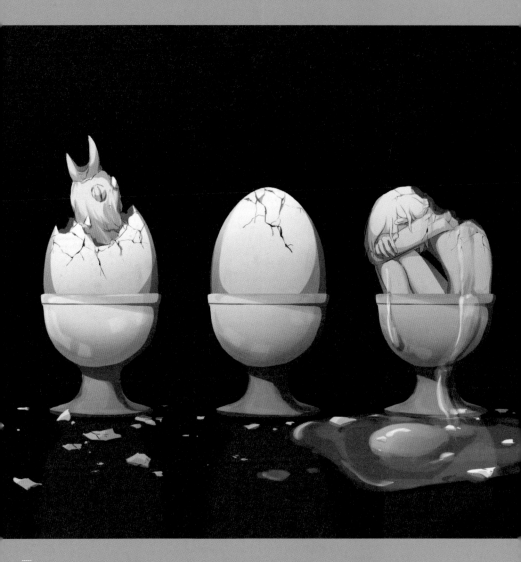

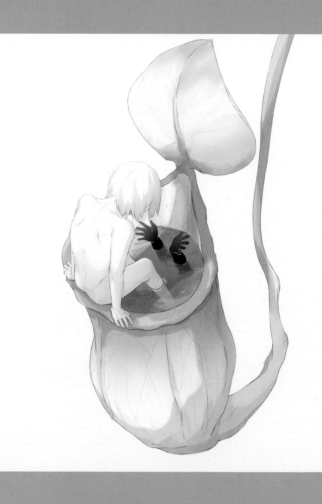

一破滅一

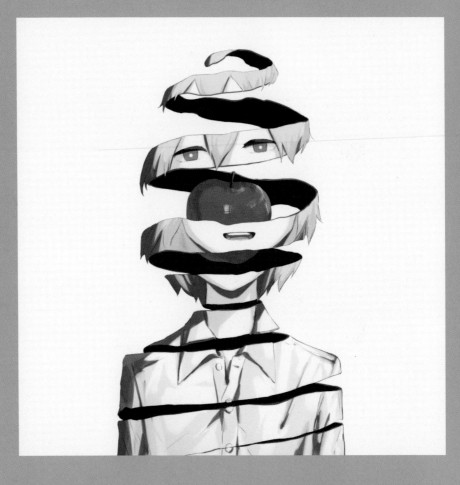

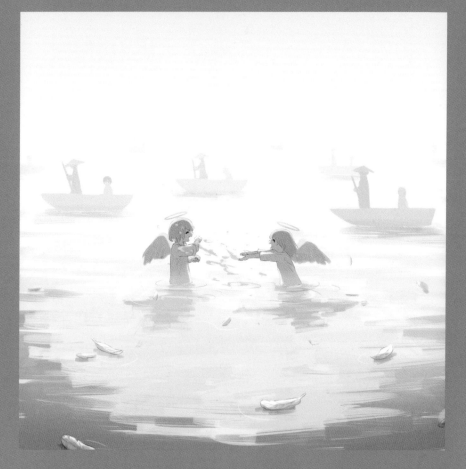

一
川
上
嬉
戲
一

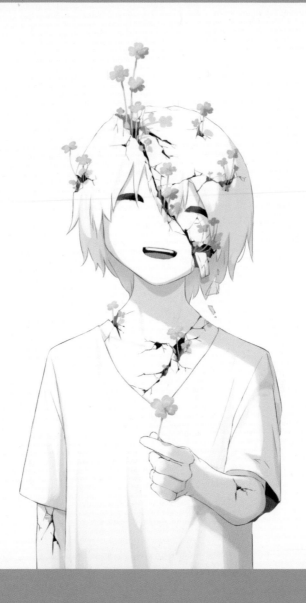

一温柔一

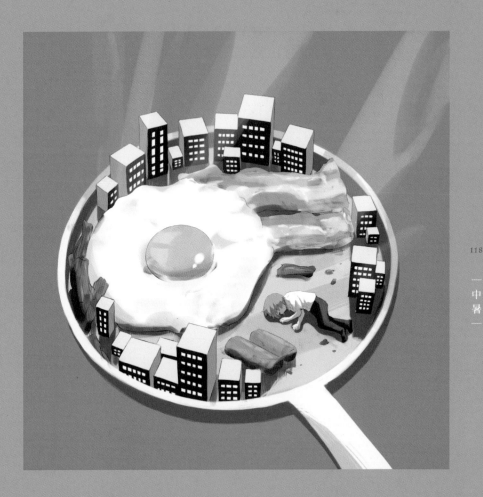

一中暑一

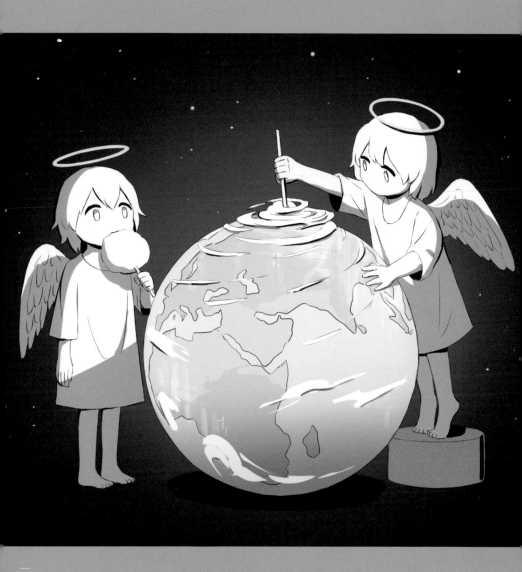

颱風

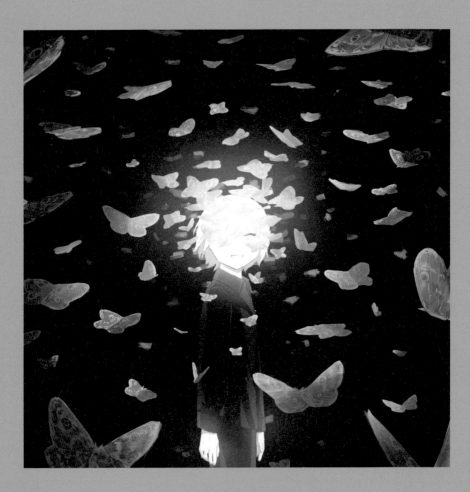

—光—

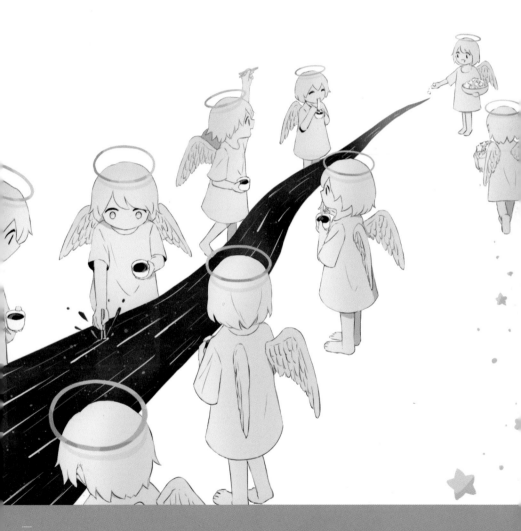

—流星雨—

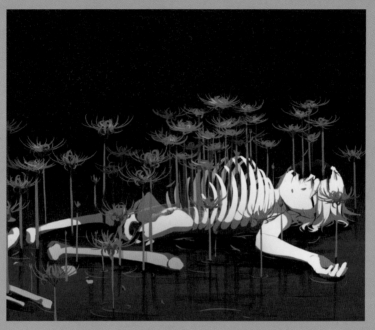

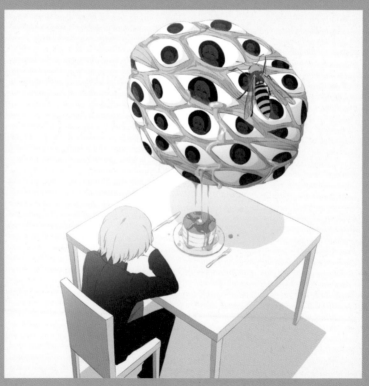

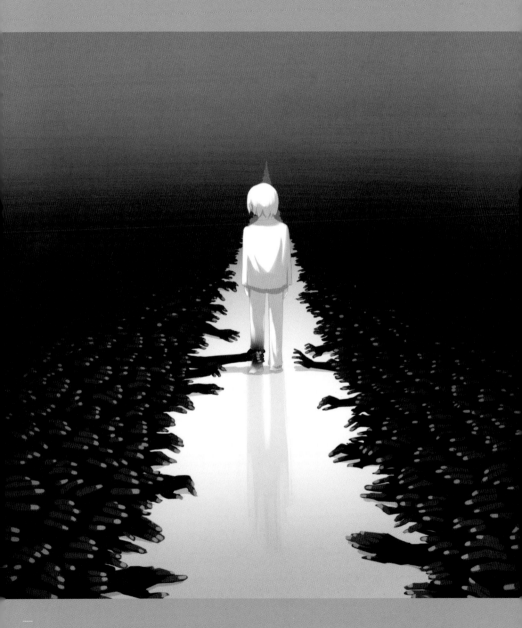

一人之道一

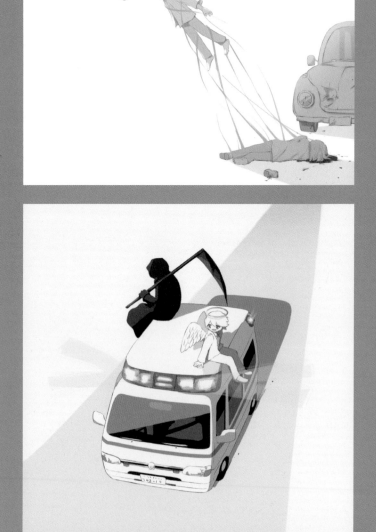

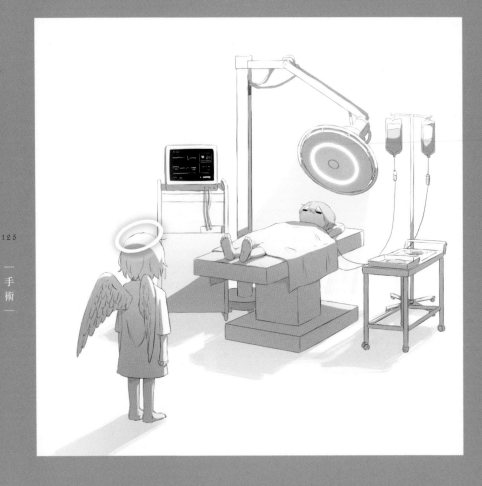

一
手
術
一

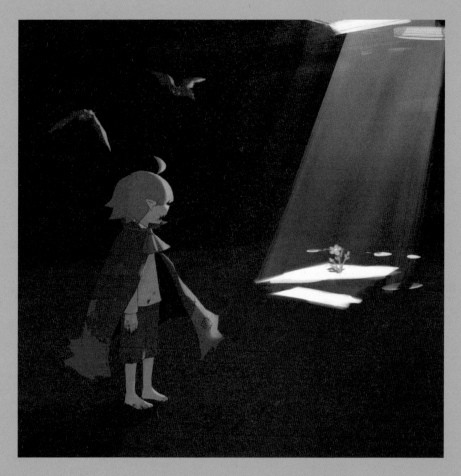

─ 高嶺之花 ─

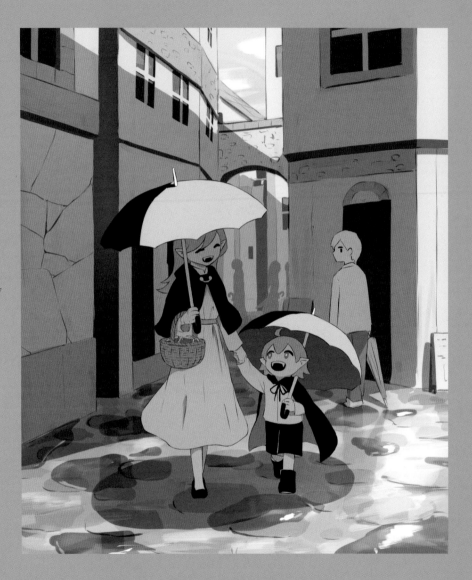

一雨後放晴一

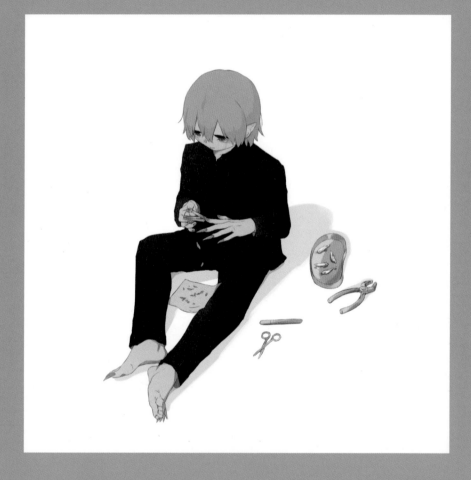

一深剪一

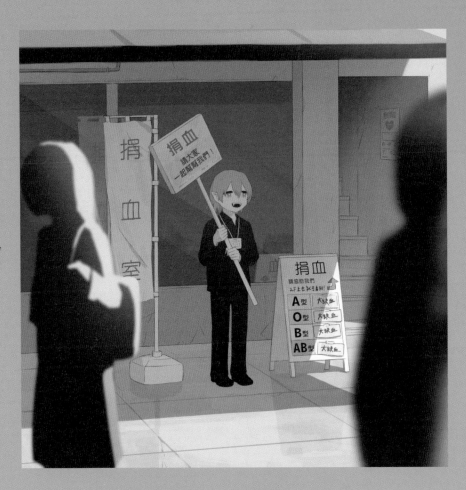

一空腹一

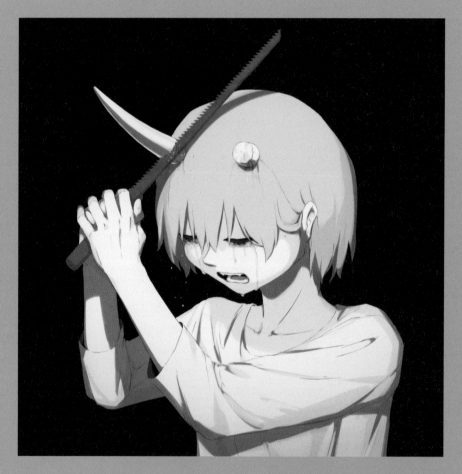

適應社會

—失戀—

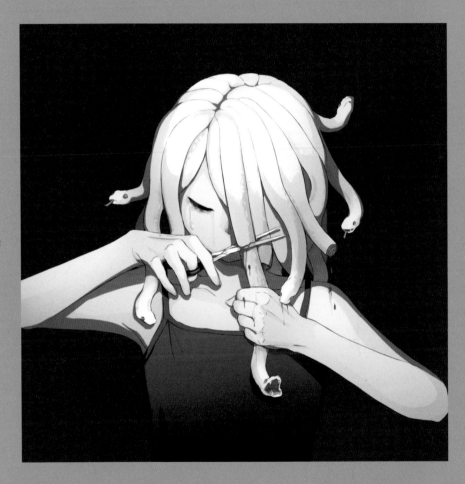

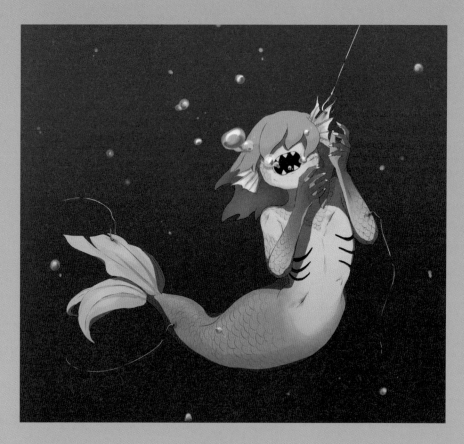

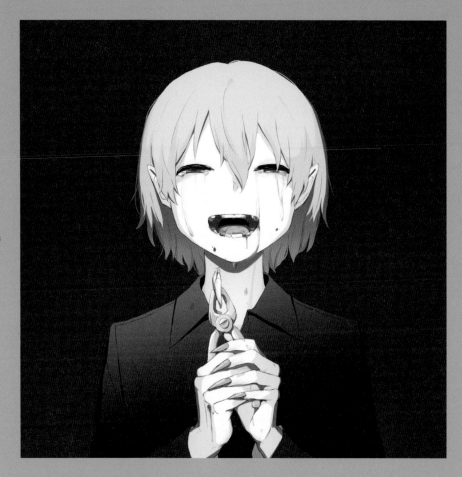

─好想成爲人類─

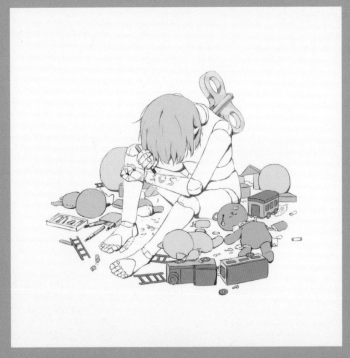

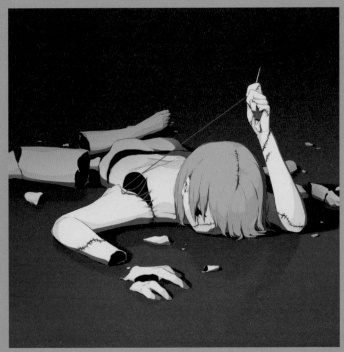

虚
脱

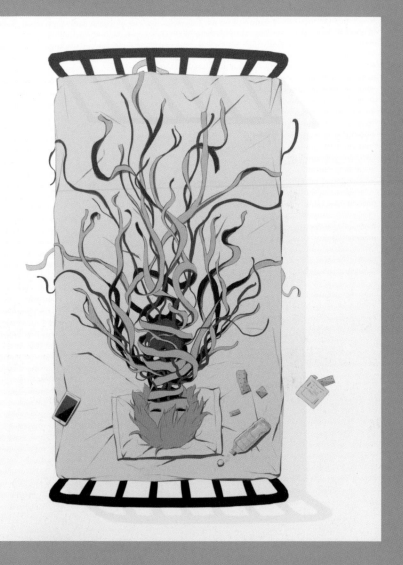

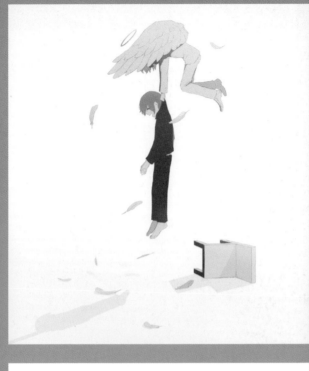

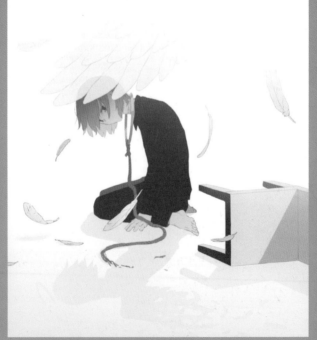

譯註：原文「たかい」可寫作「高い」或「他界」。

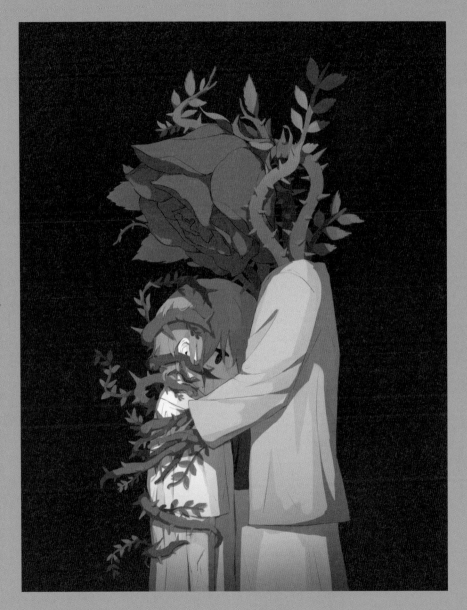

好想去愛一

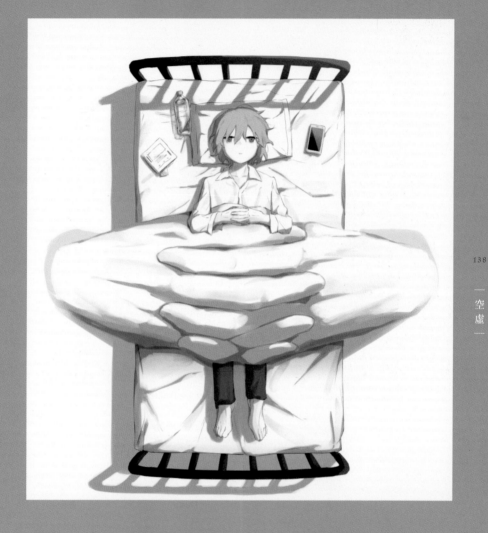

―空虚―

動 物 的

—想睡想睡的妖怪—

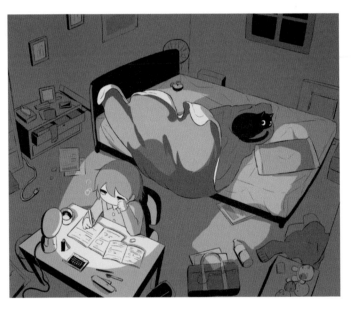

記 憶

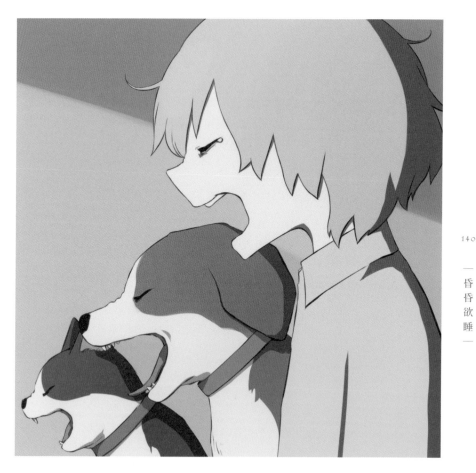

一昏昏欲睡一

一解憂良藥一

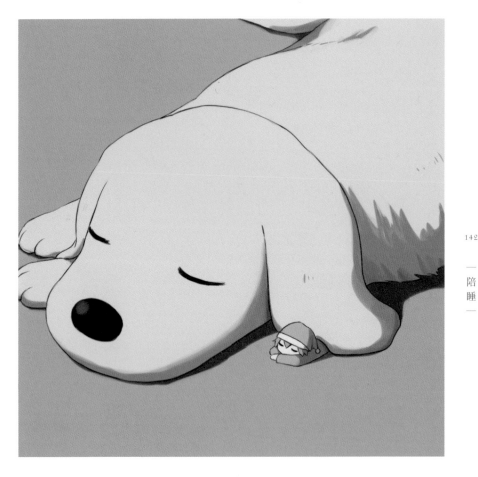

─陪睡─

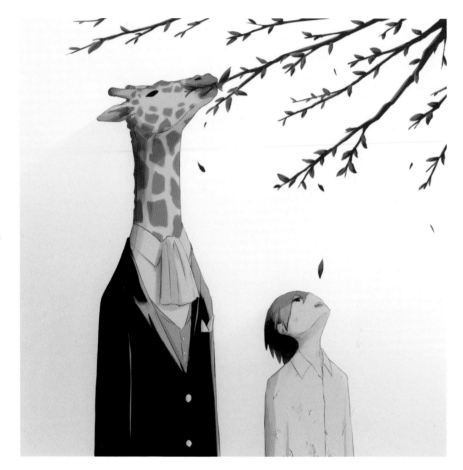

─蔬菜高漲─

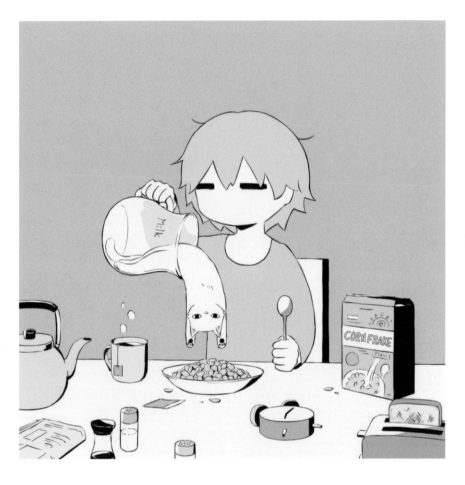

—液體—

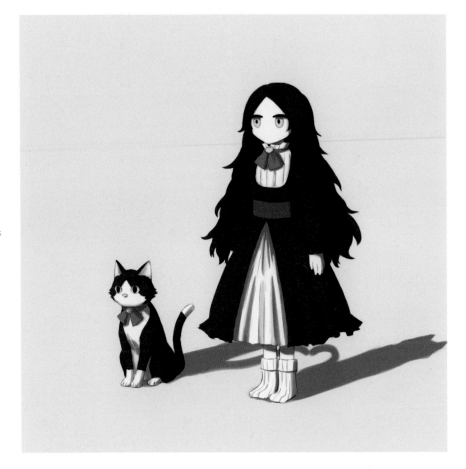

一情侶裝一

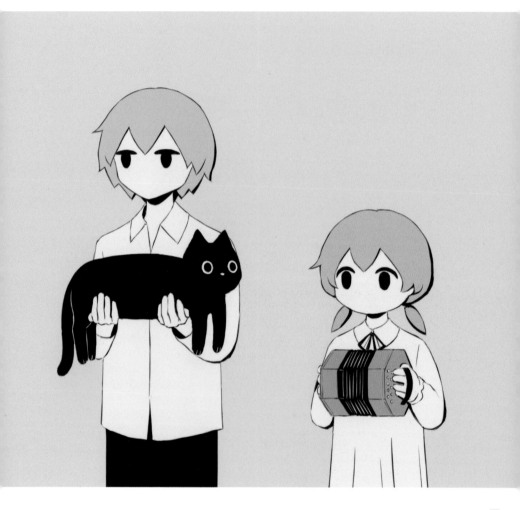

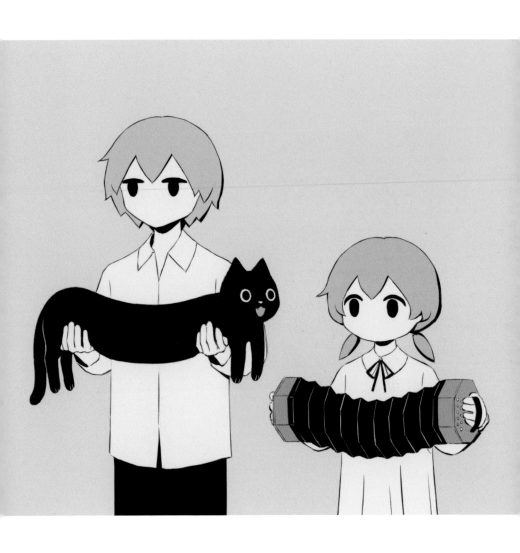

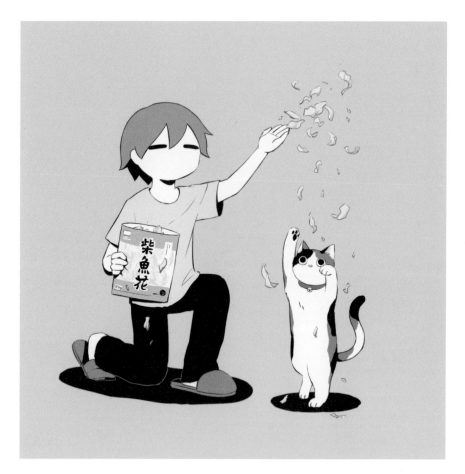

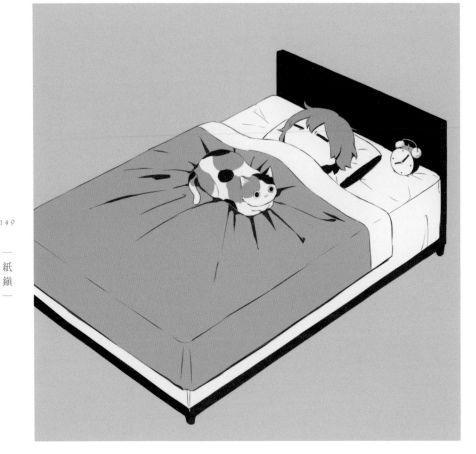

—紙鎮—

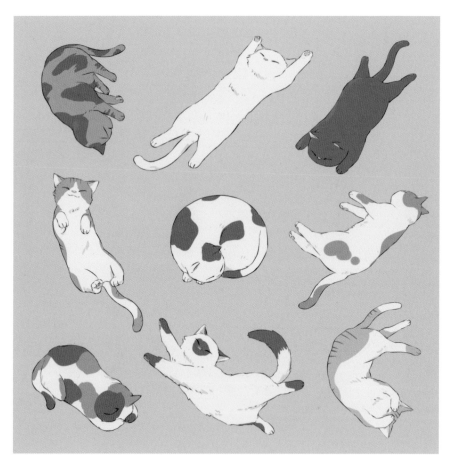

睡相圖鑑

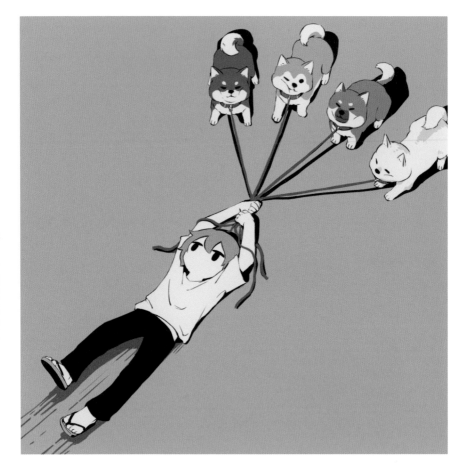

抵
抗
運
動

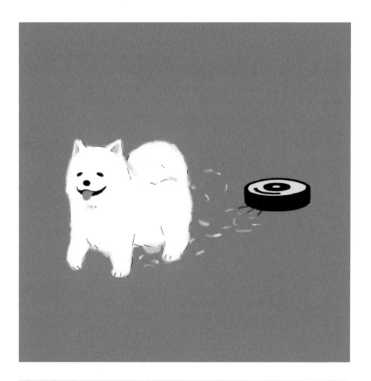

—換毛期—

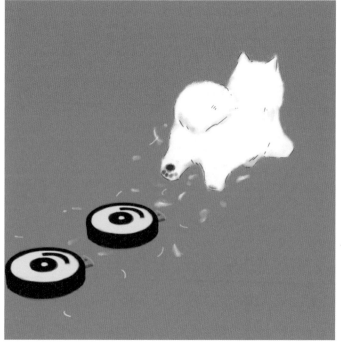

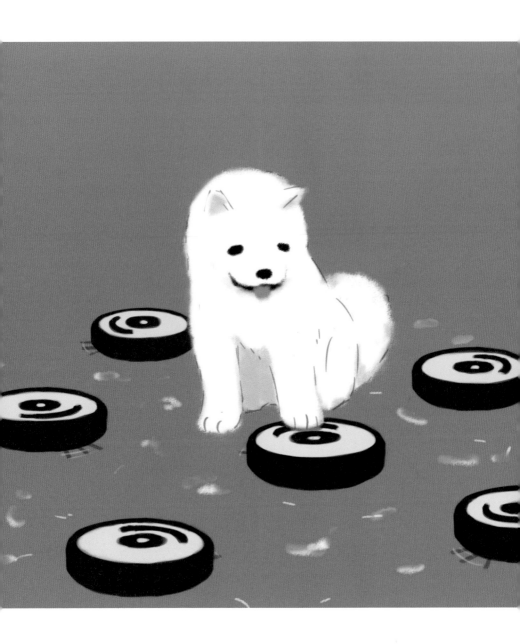

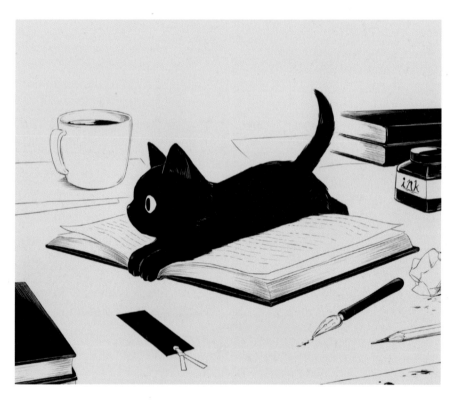

善變的書籤

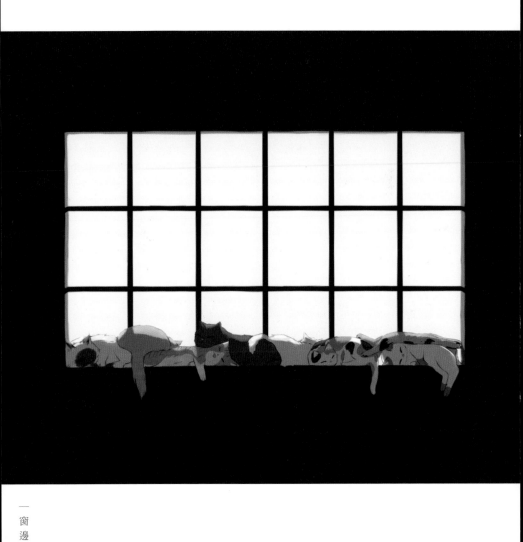

一
窗
邊
一

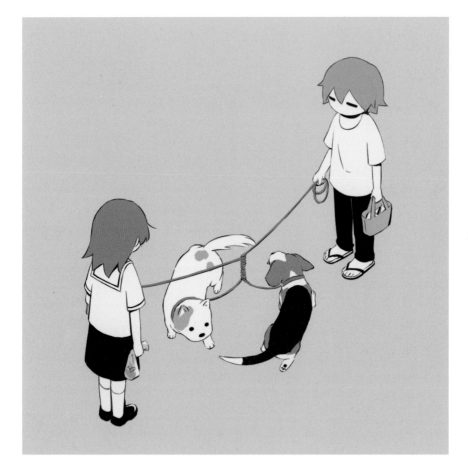

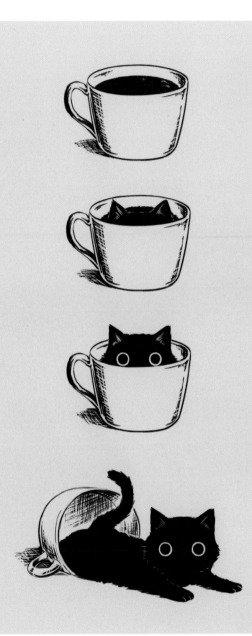

| black |

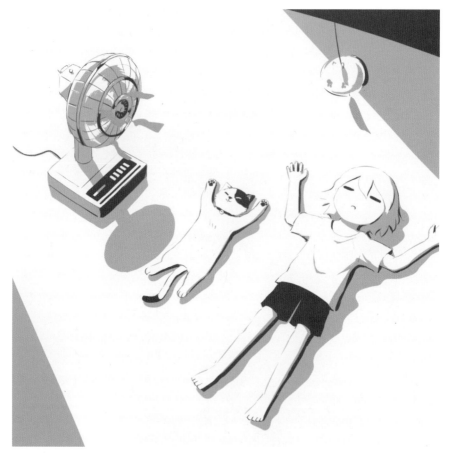

一
涼
一

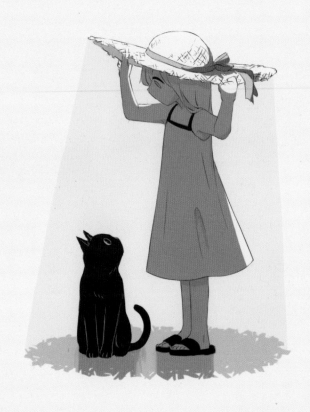

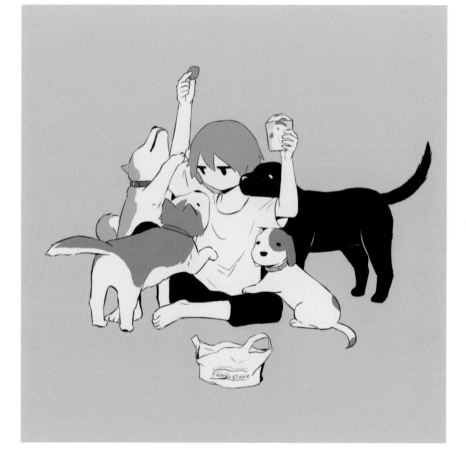

一四面楚歌一

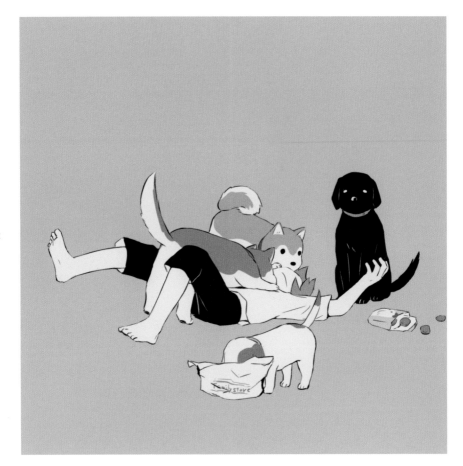

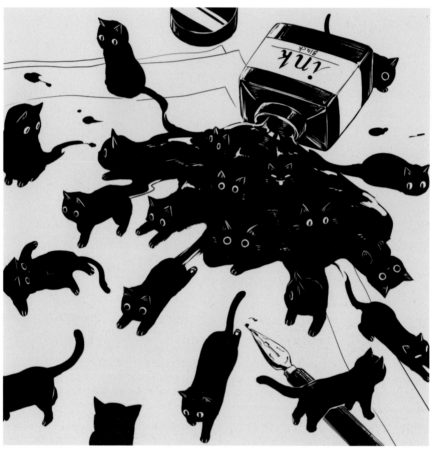

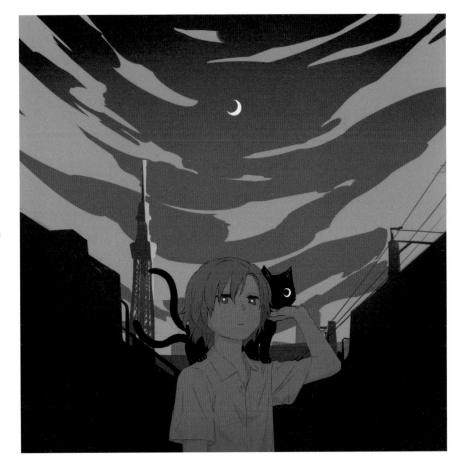

—逢魔時刻—

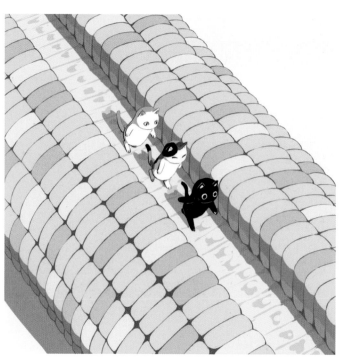

—冒險—

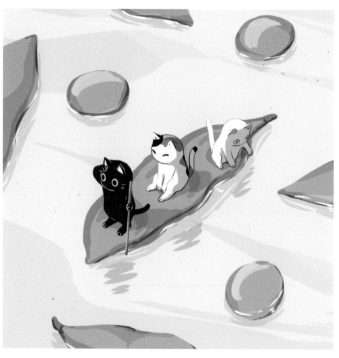

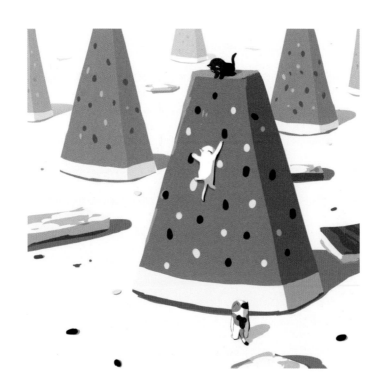

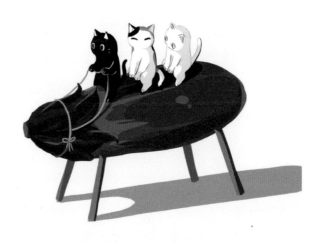

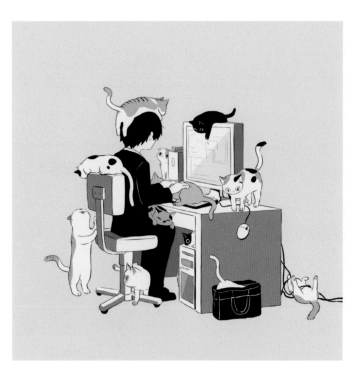

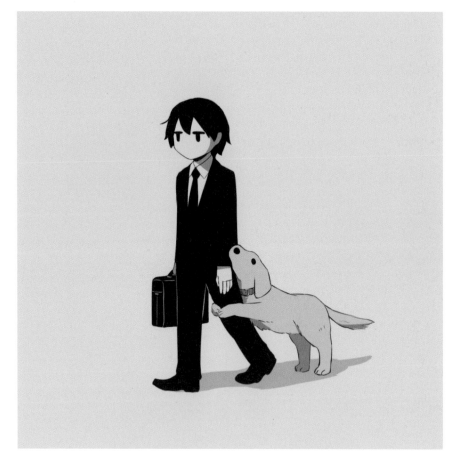

―遲到―

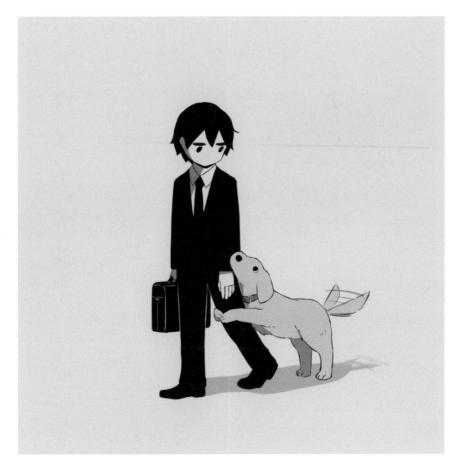

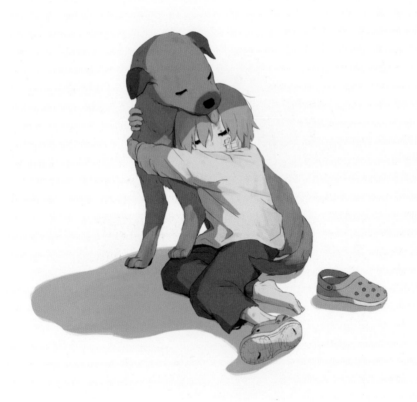

2

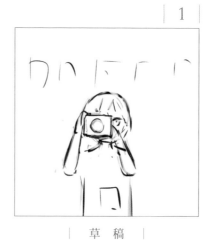

線 稿

線稿。沒有固定的順序，背景也好人物也好，從喜歡的地方開始畫。不描線，把草稿整理謄清。

1

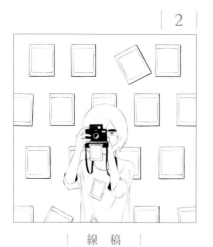

草 稿

以腦海閃過的構圖為基礎，先畫幾幅草稿，再選出其中最符合想像的。

4

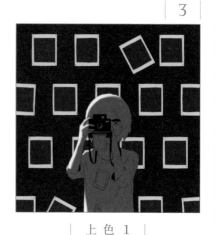

上 色 2

為了容易分辨，用紅色畫出配置物件的剪影。眼睛、拍立得也先塗上橘色。

3

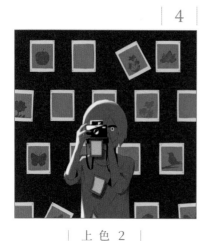

上 色 1

把背景、照片、人物粗略分色。將人物加上多一點陰影，讓後景的顏色突出。

| 6 |

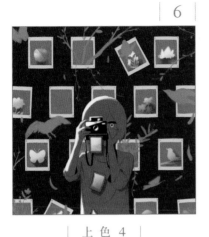

| 上色 4 |

用藍色畫出樹枝、鳥和蝴蝶像是從照片中跑出來的剪影。

| 5 |

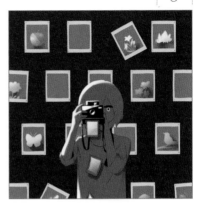

| 上色 3 |

將背景照片的剪影從上而下填色，製造光影折射感。眼睛和拍立得的部分，換掉上色2時塗的顏色，再加上漸層。

| 8 |

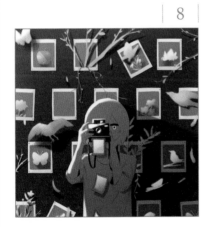

| 調 整 後 完 成 |

將人物的背後以及從照片跑出來的樹枝和鳥加上陰影，再從上方增加些許光源後完成。

| 7 |

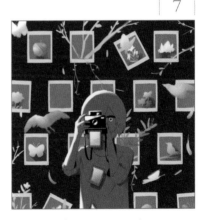

| 上色 5 |

將上色4新增的藍色部分同上色3一樣的方式處理，畫出光影折射感。

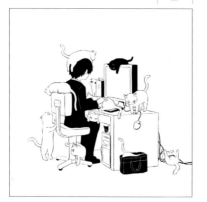

| 2 |

｜ 線 稿 ｜

把草稿整理謄清，待會再決定貓的花色。

｜ 草 稿 ｜

將腦中浮現的畫面畫出來。

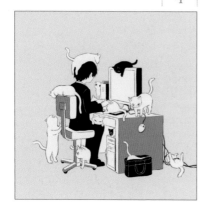

| 4 |

｜ 上 色 2 ｜

將陰影塗上綠色。

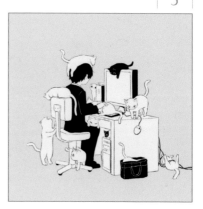

| 3 |

｜ 上 色 1 ｜

用不同顏色分開背景和桌子，嘗試不同的背景，找出最適合的顏色。

| 6 |

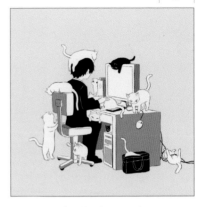

| 上 色 4 |

將貓上色，因為在線稿完成時就感覺「這隻應該是白色，那隻應該是花色」，所以根據那時的想像上色。

| 5 |

| 上 色 3 |

在進行上色2時，如果有覺得陰影還不夠的地方，塗上紅色陰影。

比起〈記憶的剝製〉，〈不想工作〉的構圖較簡單，圖層數也少很多。

| 7 |

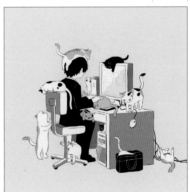

| 調 整 後 完 成 |

將電腦螢幕的畫面、電腦本體加上光影，調整後完成。

index

社會的
記憶

幻想的
記憶

動 物 的
記 憶

 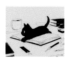 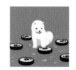

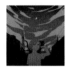 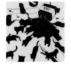 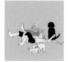 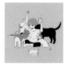

 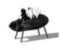 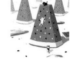 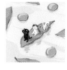 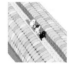

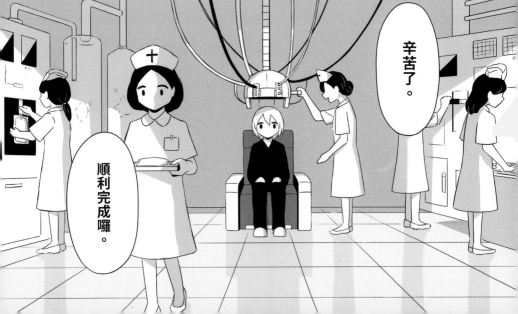

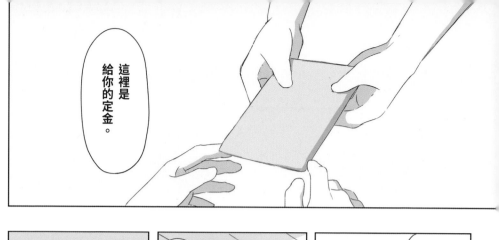

這裡是給你的定金。

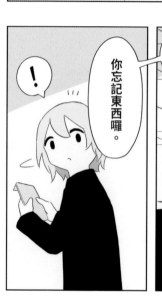

你忘記東西囉。

！

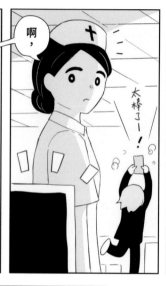

啊，

太棒了——！

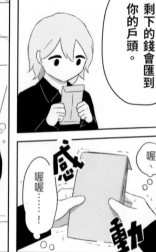

剩下的錢會匯到你的戶頭。

喔、喔喔……！

感

動

發抖

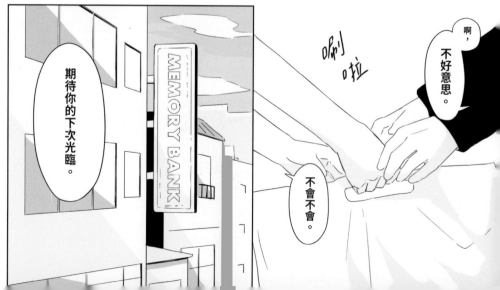

MEMORY BANK

期待你的下次光臨。

啊，不好意思。

不會不會。

喇啦

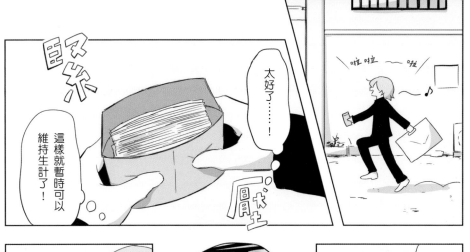

太好了……！

這樣就暫時可以維持生計了！

啦 啦 啦

果然想不起來呢……

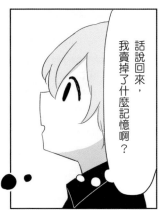

話說回來，我賣掉了什麼記憶啊？

……

嗯—

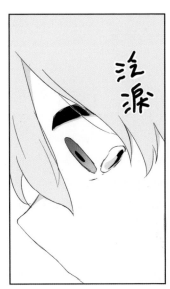

泣涙

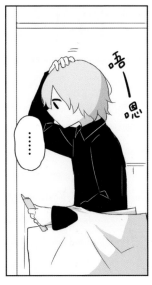

嗚—嗯

……

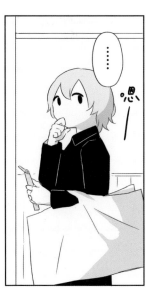

……

嗯—

突然感到非常不安。

有種自己少了好大一部分的感覺。

那些象徵我的純粹記憶，全部都忘記了。

心中浮現的悲傷景象、

記憶中的美麗景色、

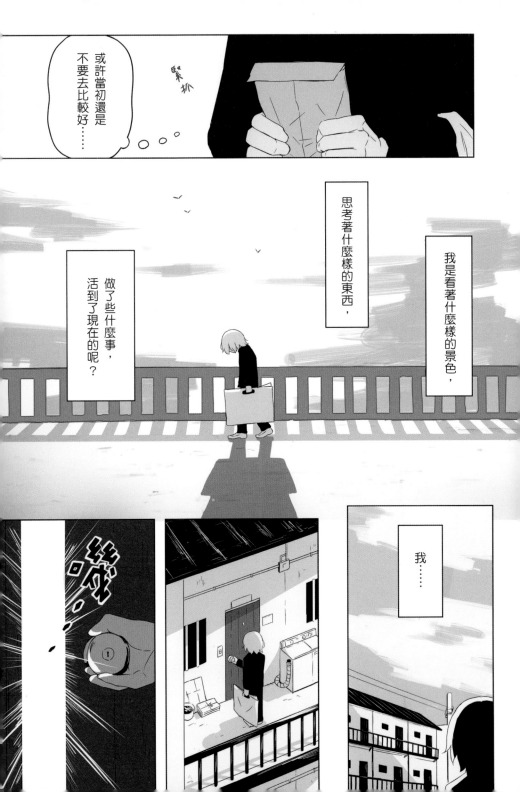

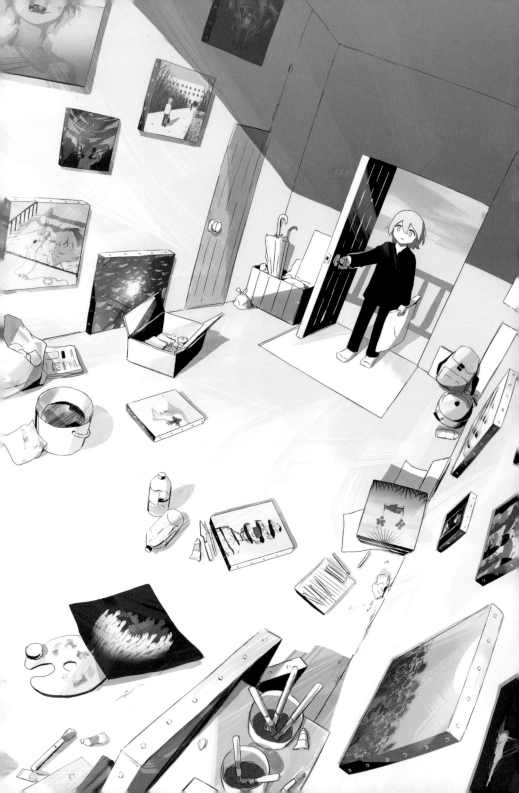

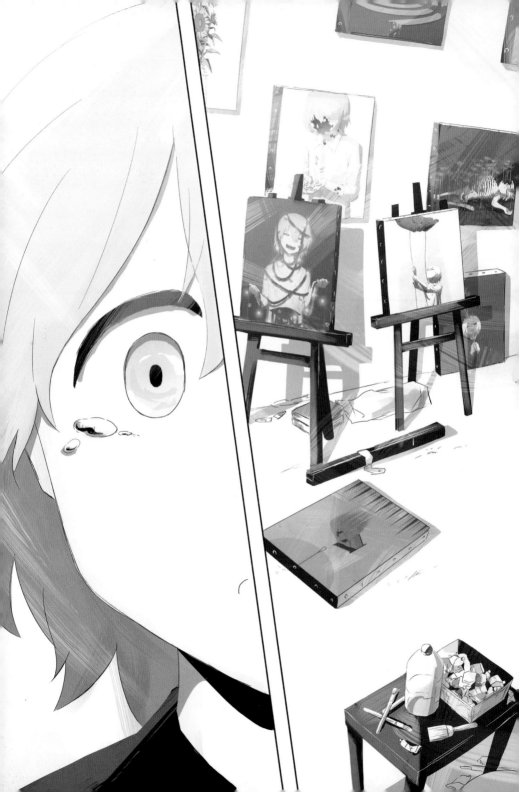

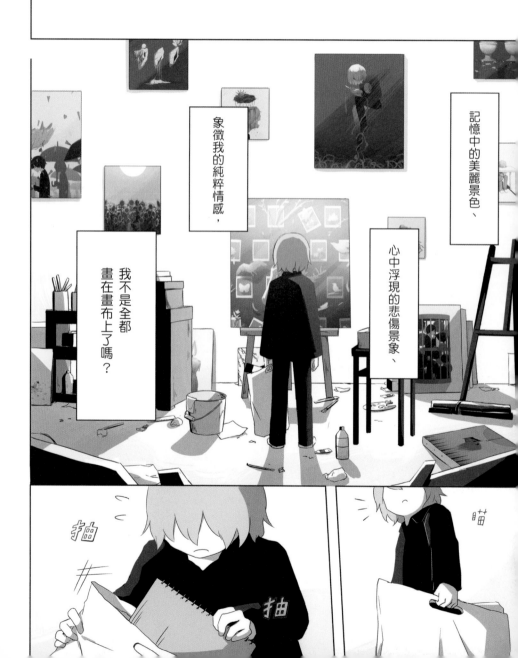

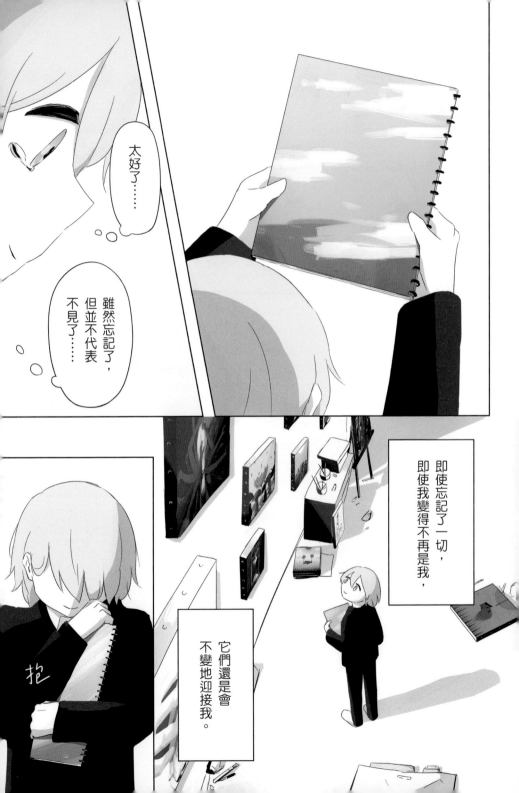

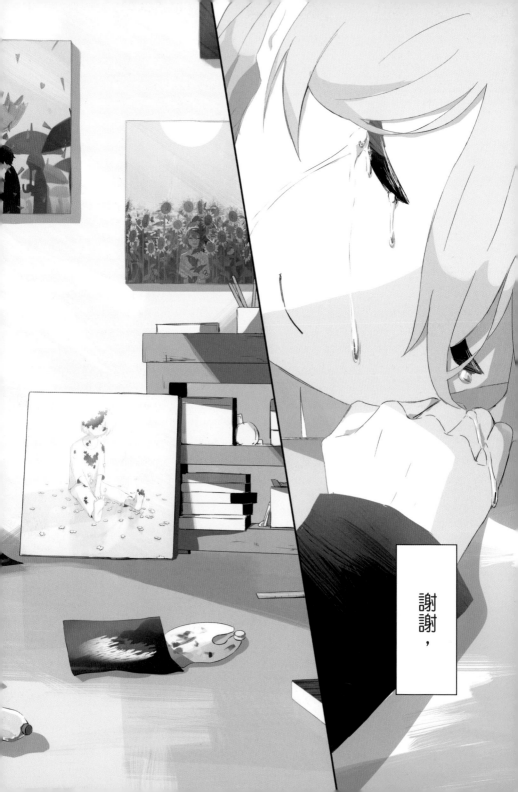

謝謝,

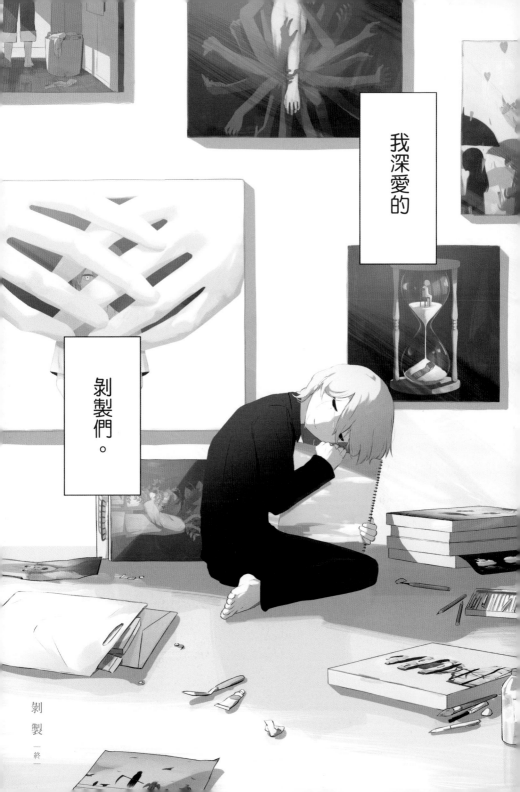

我深愛的

剝製們。

剝製
［終］

國家圖書館出版品預行編目資料

剝製 / アボガド6 著；蔡承歡 譯. --初版. --臺
北市：平裝本，2020. 03
面；公分. --（平裝本叢書；第502種）
（アボガド6作品集；4）
譯自：剝製
ISBN 978-986-98350-7-7（平裝）

平裝本叢書第502種
アボガド6作品集 4

剝製

剝製

HAKUSEI
©avogado6 / A-Sketch 2019
First published in Japan in 2019 by KADOKAWA CORPORATION,
Tokyo. Complex Chinese translation rights arranged with
KADOKAWA CORPORATION, Tokyo through Haii AS
International Co., Ltd.
Complex Chinese Characters © 2020 by Paperback Publishing
Company, Ltd.

作　　者—アボガド6（avogado6）
譯　　者—蔡承歡
發 行 人—平　雲
出版發行—平裝本出版有限公司
　　　　　台北市敦化北路120巷50號
　　　　　電話◎02-27168888
　　　　　郵撥帳號◎18999606號
　　　　　皇冠出版社(香港)有限公司
　　　　　香港銅鑼灣道180號百樂商業中心
　　　　　19字樓1903室
　　　　　電話◎2529-1778 · 傳真◎2527-0904
總編輯—許婷婷
責任編輯、手寫字—蔡承歡
美術設計—嚴昱琳
著作完成日期—2019年
初版一刷日期—2020年3月
初版八刷日期—2024年2月
法律顧問—王惠光律師
有著作權·翻印必究
如有破損或裝訂錯誤，請寄回本社更換
讀者服務傳真專線◎02-27150507
電腦編號◎510024
ISBN◎978-986-98350-7-7
Printed in Taiwan
本書定價◎新台幣380元/港幣127元

● 皇冠讀樂網：www.crown.com.tw
● 皇冠Facebook：www.facebook.com/crownbook
● 皇冠Instagram：www.instagram.com/crownbook1954
● 皇冠蝦皮商城：shopee.tw/crown_tw